프로 작가 3명이 알려주는

여자아이 캐릭터 드로잉

스페셜리스트의
데생 공식

그래픽사 · 엮음
이치카와 하루／
사쿠라 히요리／
TwinBox · 그림
최서희 · 옮김

이아소

「이 페이지까지만 읽을게」
이치카와 하루

~~~~~~

책을 읽는데 평소처럼 고양이가 살며시 다가오는 상황입니다.
아기 고양이는 놀고 싶어 하지만, 이야기 전개가 흥미진진해 눈을 뗄 수 없는 모습을 상상해보았어요.
노란 분위기를 내고자 은행나무를 그렸습니다.

## 「하트 뿅 ♡」
### 사쿠라 히요리

〰〰〰〰〰〰〰〰

메이드이므로 '무조건 귀엽게!'를 테마로 그렸습니다.
천진난만한 표정과 발랄한 동작도 포인트예요!
붉은색 계열로 정리했습니다.

# 「rainy season」
## TwinBox

갑작스레 내린 비에 흠뻑 젖은 여자아이.
젖은 느낌과 교복 셔츠의 투명감, 스커트를 짜는 모습이 포인트.
독자와 지면에서나마 데이트를 한다고 생각하며 작업했습니다.

# CONTENTS

프로 작가 3명이 알려주는
여자아이 캐릭터 드로잉
스페셜리스트의 데생 공식

프로 작가·**이치카와 하루**가 그리는 여자아이 캐릭터

채색        선화

| 이름 | **하루모니** (16세) T154·B88·W56·H82 |
|---|---|

| 캐릭터 설정 | 왠지 모르게 고양이가 따르는 여자아이.<br>나무 그늘에서 책 읽는 것을 좋아한다. 빨간색 북 커버는 엄마에게 받았다.<br>순문학을 정말 사랑한다. 존댓말로 이야기하는 것이 아직 서툴다. |

**귀여운**

미소녀

# 프로 작가·**사쿠라 히요리**가 그리는 여자아이 캐릭터

채색

선화

| 이름 | 아이리 (17세) T158 · B82 · W62 · H87 |

캐릭터 설정

밝고 청초한 이미지의 여자아이.
성격뿐 아니라 볼륨 있는 균형 잡힌 몸매도 매력.
학교나 같은 반에 있다면 틀림없이 인기 있을 정통파 미소녀.

프로 작가·TwinBox가 그리는 여자아이 캐릭터

채색

선화

| 이름 | **이나가키 미나미**(16세) T160 · B84 · W57 · H83 |

캐릭터 설정 온화하고 귀여운 얼굴과 사이즈보다 크게 느껴지는 가슴 및 엉덩이의 갭이 매력.
특히 형태, 사이즈 모두 아름다운 가슴이 포인트.
천진난만하고 몽실몽실 부드러운 성격이다.

# LESSON 1

## 이치카와 하루의
### 여자아이 캐릭터 데생 공식

# 캐주얼한 스타일의 여자아이 캐릭터 그리기

이목구비는 또렷하게, 얼굴 각 부위는 세밀하게 표현해 표정이 풍부한 여자아이를 만드는 이치카와 하루만의 핵심 기법을 소개합니다.

핵심 POINT
눈

핵심 POINT
코와 입, 표정

핵심 POINT
머리카락, 헤어스타일

핵심 POINT
보디라인

핵심 POINT
손가락

핵심 POINT
옷

눈, 코, 입을 분명하게 그리는 것이 표정이 풍부한 미소녀를 완성하는 비결

## ( 핵심 P O I N T : 눈 )

눈에 시선이 가려면 속눈썹과 쌍꺼풀이 중요. 특히 쌍꺼풀 높이는 깜찍해 보이는 정도로.

→ p16 '무조건 예뻐 보이는 눈을 그리는 요령' 으로

## ( 핵심 P O I N T : 코와 입, 표정 )

얼굴의 입체감을 표현하려면 코가 매우 중요. 입은 표정을 잘 전달하고자 분명하게 그린다.

→ p20 '감정을 전하는 코와 입 그리는 요령 & 표정 베리에이션' 으로

## ( 핵심 P O I N T : 머리카락, 헤어스타일 )

머리카락의 섬세함을 표현하고자 세세하게 묘사하거나 부드러운 질감을 의식하며 그린다. 머리카락이 흔들려 움직이는 느낌도 최대한 표현한다.

→ p24 '부드럽고 살랑거리는 머리카락 표현, 헤어스타일' 로

## ( 핵심 P O I N T : 손가락 )

캐릭터의 감정을 전하고 표현하는 것이 중요. 표정뿐 아니라 손가락이나 팔, 어깨 등 세세한 몸짓에서도 감정이 드러나도록 신경 쓴다.

→ p28 '마음을 흔드는 손가락 그리는 법과 손가락 연출' 로

## ( 핵심 P O I N T : 보디라인 )

얼굴은 작게, 몸은 약간 가늘게, 가슴은 살짝 강조해 그린다. 가슴은 크기보다 어느 각도에서 봐도 아름다워 보이는 것이 중요하다.

→ p32 '눈길을 사로잡는 보디라인 그리는 법' 으로

## ( 핵심 P O I N T : 옷 )

디자인과 사이즈의 느낌, 질감을 중시한다. 특히 질감을 확실하게 표현한다. 재킷이나 스커트는 캐릭터의 움직임과 연관되어 있으므로 되도록 흔들리는 모습으로 그린다.

→ p36 '패션 디자인과 베리에이션' 으로

# Lesson 1-1 무조건 예뻐 보이는 눈을 그리는 요령

예쁘고 인상적인 눈을 그리려면 눈의 구성 요소를
꼼꼼하게 그려 넣고 눈동자의 하이라이트를 잘 표현해야 합니다.

인상적인 눈을 그리는 비결은

구성 요소들을 꼼꼼하게 그려 넣는 것

**1 쌍꺼풀**
선 하나로 인상이 한층
돋보인다.

**2 속눈썹**
방향이나 곡선에 변화를 주
어 눈이 커 보이게 한다.

**3 아이라인**
무작정 칠하지 말고 선을
겹쳐가며 표현한다.

**4 눈동자**
유리구슬을 보면서 그리면
좋다. 콘트라스트가 중요.

( 핵심 POINT : 눈 )

## 눈 그리는 법

**1**

이 쌍꺼풀 선 1개가 중요

눈썹, 아이라인, 눈동자 등의 윤곽을 잡는다.

**2**

꽉 채워 칠하면 무거워지니, 선으로 표현

아이라인의 두께를 정했으면 의식적으로 흰색을 남기면서 검게 칠한다.

**3**

3올이 밸런스가 좋다

눈동자에 검은색으로 칠할 범위의 형태를 잡는다. 이때 속눈썹도 그리는데, 방향이나 곡선에 변화를 주면 눈이 커 보인다.

**4**

③ 의 형태를 기준으로 눈동자의 검은색 부분을 칠한다.

**5**

빛 반사와 눈 한가운데의 흰자위 부분을 표현하기 위해 검게 칠한 부분을 약간 지운다.

**6**

검은색과 흰색의 콘트라스트가 중요

하이라이트 넣을 위치를 정했다면 검게 칠한 부분을 조금 지워서 하얗게 만든다. 유리구슬을 참고하면 좋다.

## 옆에서 본 눈 그리는 법

옆에서 본 각도여도 눈의 중심선은 같다. 쌍꺼풀 라인이나 아이라인, 특히 속눈썹이 두드러지므로 확실하게 그리자.

옆에서 본 눈의 대략적인 이미지. 눈썹, 쌍꺼풀 라인, 아이라인, 눈동자의 밸런스를 확인한다.

**1**

아이라인은 꽉 채워 칠하지 않는다

눈의 윤곽을 잡는다. 눈동자는 타원형으로 그린다. 아이라인은 약간 거친 터치의 선으로 칠한다.

**2**

속눈썹을 두드러지게 그린다

눈동자에 검게 표현할 부분의 형태를 잡은 뒤 칠한다. 정면에서와는 다르게 흰색 부분이 약간 많아진다. 속눈썹의 선은 정면을 그릴 때보다 더 두드러지게 표현한다.

**3**

하이라이트를 넣는다

하이라이트 넣을 위치를 정해서 하얗게 지운다. 미리 하이라이트 넣을 위치를 정한 뒤 나머지 부분을 검게 칠해도 좋다.

## 상하좌우 여덟 방향의 '눈'

한가운데의 정면 얼굴을 중심으로 상하좌우 여덟 방향의 눈동자 움직임을 살펴보자. 표정에도 주목하자.

오른쪽 위      위      왼쪽 위

오른쪽      정면      왼쪽

오른쪽 아래      아래      왼쪽 아래

# 감정을 전하는 코와 입 그리는 요령 & 표정 베리에이션

1-1에서 설명한 '눈'에 여기서 설명하는 '코와 입'을 더하면 감정 표현의 폭이 훨씬 넓어집니다.

감정을 잘 표현하려면 코를 점이나 선으로 생략하지 말고 제대로 그려 넣는 것이 중요

**① 코의 윤곽**
콧날을 확실하게 그려서 인상을 약간 강하게 한다.

**② 코와 입의 거리**
코 아래 끝부분과 턱의 중앙 근처에 입을 그린다.

**③ 입의 윤곽**
입꼬리를 약간 진하고 강하게 그린다.

**④ 입속**
사실적으로 그릴 필요는 없으며, 음영을 넣어 표현한다.

( 핵심 POINT : **코와 입 & 표정** )

## 코 그리는 법

**1**

**2**

옆모습

코의 시작점, 콧등, 코끝, 코 아래까지 '〈' 모양으로, 확실한 선으로 그린다.

코의 윤곽을 잡는다. 특히 콧등과 코의 가장 높은 부분을 그려둔다.

콧등을 뚜렷한 선으로 그리고 코의 가장 높은 부분은 조금 뾰족하게 그린다.

## 입 그리는 법

**1**

— 중심선

**2**

입의 윤곽과 입속 형태를 잡는다. 입술은 불필요. 얼굴의 중심선을 기준으로 삼으면 그리기 쉽다.

형태를 잡기 위해 그렸던 선을 정리한다. 치아나 혀를 사실적으로 상세하게 그릴 필요는 없다.

**3**

옆모습

입속을 칠해 마무리한다. 약간 진하게 칠하면 시각적으로 포인트가 되며 입체적으로 보인다.

입을 옆에서 보면 모서리가 둥근 삼각형 모양이 된다. 입의 위쪽과 입꼬리의 선을 약간 진하게 칠하면 입체적으로 보여 인상이 강하게 남는다.

# 표정 베리에이션

**입을 벌리고 웃는다**

입 모서리가 둥근 삼각형에 가까워진다.

**방긋 웃는다**

입은 선으로 표현. 입꼬리를 조금 진하게 하면 좋다.

**놀란다**

눈은 크게 뜨고, 입은 살짝 타원형이 된다.

**곤란하다**

입은 조금 벌리고, 목이 메는 듯한 표정을 짓는다.

수줍다

시선은 좌우 또는 약간 아래를 향하게 하고,
고르지 않은 지그재그 선으로 다문 입을 그린다.

뾰로통하다

시선은 위를 향하고, 입은 꽉 다문 모양으로 그린다.

화낸다

눈썹꼬리를 올리고, 입은 약간 옆으로
긴 사각형으로 그리면 아주 좋다.

운다

눈은 감은 상태에서 눈물을 추가하고,
입은 약간 가로로 긴 사각형으로 그린다.

# 부드럽고 살랑거리는 머리카락 표현, 헤어스타일

부드럽고 살랑거리는 머리카락을 표현하려면,
선을 단조롭게 쓰지 않아야 하고 강약 조절이 중요합니다.

섬세한 터치, 단조롭지 않은 머리카락의 움직임이

부드럽고 살랑거리는 머리를 표현하는 비법

**① 앞머리**
머리숱의 양은 적당히, 볼륨을 의식해서.

**② 머리 땋기, 헤어 액세서리**
머리를 땋거나 액세서리를 더해 시각적인 포인트를 만든다.

**③ 질감과 양**
최대한 부드러운(가벼운) 터치로 자연스러운 곡선을 만들어 적당한 볼륨을 준다.

**④ 머리끝의 움직임**
많게, 혹은 조금 흐트러진 모양으로 그려 단조롭지 않게 표현한다.

( 핵심 POINT : 머리카락, 헤어스타일 )

## 머리카락 그리는 법

**1**

가르마는 정중앙

앞머리
시작점

얼굴 윤곽을 따라서 머리의 큰 형태를 잡는다. 머리카락이 나는 부분과 가르마를 정한다.

**2**

머리카락이 나는 부분을 기준으로 앞머리의 형태를 잡는다.

**3**

잡은 형태를 기준으로 앞머리, 옆머리, 위쪽 머리카락을 흐름에 따라 마무리한다.

**4**

선을 깔끔하게 정리한다. 바깥쪽 윤곽선이나 머리카락이 나는 부분은 조금 두껍고 진하게, 머리끝은 가늘어지도록 가벼운 터치로 부드럽게 그린다.

## 머리카락 표현 포인트

부드러운 곡선을
살린다

선의 굵기로 강약
을 준다

균일하게 말지 않
는다

부드러움을 살리려면 선 표현이 중요하다. 가벼운(부드러운) 터치로 괄호 모양 같은 곡선을 살려 그린다.

머리카락의 움직임을 표현하려면 곡선이나 선의 굵기, 방향을 단조롭지 않게 하는 것이 중요하다. 뻗친 머리카락이나 볼륨 등을 추가하면 강조가 된다.

머리를 정리할 때는 매듭에 머리카락이 모이도록 한다. 번 스타일(똥 머리)은 깔끔하지 않고 불규칙하게 만 모습이 더 현실감을 준다.

## 헤어 액세서리 그리는 법

머리핀

리본

머리띠

머리핀은 앞머리나 옆머리를 고정할 때 쓰는 헤어 액세서리다. 가느다란 것을 여러 개 쓸 수도 있고 두꺼운 것을 1개 쓰기도 하는 등 종류가 다양하다. 꽃이나 리본을 달아도 귀엽다.

머리카락을 뒤나 옆으로 묶는 리본. 여기서 소개하는 여자아이처럼 뒤에 큰 리본을 달면 귀여움이 훨씬 강조된다.

머리띠는 귀여움은 물론이고 우아함이나 캐주얼함을 나타낼 수도 있다. 두께를 바꾸거나 꽃 등의 모티프를 붙이면 인상이 확 달라진다.

## 헤어스타일 베리에이션

볼륨 있는 미디엄 보브

볼륨 있는 긴 머리

부드러운 터치로 볼륨감을 살린다.

S 자를 쓰듯이 머리끝에 움직임을 준다.

반묶음

옆머리가 뒤로 당겨진 느낌을 표현한다.

양 갈래 묶기

좌우 양쪽으로 머리를 묶어 꼬리처럼 아래로 늘어뜨린다.

세 가닥 땋기

깔끔하게 매듭을 땋으면 단정한 분위기가,
모양을 느슨하게 바꾸면 사실적인 분위기가 난다.

앞머리 올림

앞머리를 올릴 때는 이마의 넓이에 주의하자.

# LESSON 1 - 4

# 마음을 흔드는 손가락 그리는 법과 손가락 연

손가락을 유연한 형태로 그려 움직임으로 감정을 표현하면
캐릭터의 귀여움뿐 아니라 장면의 분위기도 전달할 수 있습니다.

유연성을 염두에 두고 윤곽을 분명하게 그리면
손가락의 움직임으로 마음을 흔드는 연출을 할 수 있다

( 핵심 POINT : **손가락** )

**1** 유연한 손가락
손가락은 가늘게, 윤곽은 분명하게 그린다.

**2** 손 모양
손목에 약간 각도를 주면 더 귀여워 보인다.

**3** 손가락 움직임
구부러진 모습을 분명히 나타내되, 딱딱하지 않고 유연하게 그린다.

## 손 그리는 법

**1** 손바닥과 손가락의 형태를 잡는다. 손바닥과 손가락의 비율은 1:1을 기준으로 한다.

**2** 가운뎃손가락을 중심으로 손가락의 형태, 관절의 형태를 잡는다.

**3** 유연하게 그릴 것을 의식하며 형태를 마무리한다. 가벼운 선을 사용하면 여성스럽고 매끄러워 보인다.

**4** 엄지가 붙어 있는 불룩한 부분의 선을 그린다. 주름과 울룩불룩한 부분은 세밀하게 표현하지 않아야 부드러워 보인다. 윤곽선은 확실히 나타내자.

## 구부러진 손가락 그리는 법

**1** 손가락의 형태를 그린다. 유연성을 표현하기 위해서 손가락 전체를 가늘게, 특히 손가락 끝으로 갈수록 더 가늘어지게 표현하자.

**2** 미리 잡은 형태를 기준으로 손가락의 윤곽을 그린다. 윤곽선과 손가락을 구부려서 각도가 생기는 곳을 분명하게 그려야 감정이 잘 표현된다.

**3** 손톱이나 주름 등의 세세한 부분을 그린다. 살집이 부드러운 느낌을 주도록 한다. 손톱도 여성스러운 인상을 주도록 가늘고 길게 표현한다.

## 손 모양 베리에이션

가볍게 쥔다

손톱 모양과 손가락 길이에 주의.

꽉 쥔다

조금 강한 터치로 힘줄을 넣어서
힘이 들어간 느낌을 연출.

피스

집게손가락과 가
운뎃손가락은 관
절을 그려 넣기보
다는 부드러운 느
낌이 나타나도록
의식하며 그린다.

가리킬 때

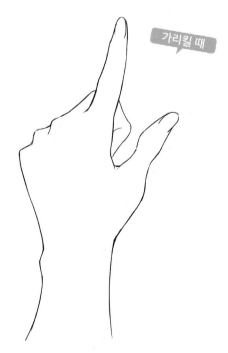

뻗은 손가락과 아름다운 손톱 모양을 의식.

OK 마크

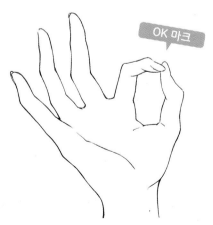

손가락의 윤곽선과 구부러진 부분을 확실하게 그려 넣는다.

# 손가락으로 감정 연출하기

### '해냈다!'라고 기뻐하는 모습

**1** 윤곽선과 손가락의 구부러진 모양을 확실하게 그려 주먹을 꽉 쥐고 있는 모습을 연출. 손목을 조금 바깥쪽으로 구부리면 귀여움이 강조된다.

### '앗!' 하고 놀라는 모습

**2** 손바닥을 쫙 펴서 입 근처에 가져감으로써 놀라는 모습을 연출. 작은 손과 활짝 펼친 가늘고 긴 손가락으로 귀여움을 강조한다. 유연한 손가락을 쭉 편 모습이 여성스러움도 함께 표현.

# 눈길을 사로잡는 보디라인 그리는 법

가슴과 엉덩이, 다리 등 보디라인을 확실하게 드러내고
여성스러운 둥근 모양과 부드러움을 살리는 것이 중요합니다.

핵심 POINT : 보디라인

**1 가슴 라인**
여자아이이므로 적당히 봉긋하게 그린다.

**2 허리 라인**
여자아이다운 휘어지는 몸짓을 연출하는 라인을 살리려면 각도가 중요하다.

**3 다리 라인**
허벅지에서 무릎, 볼록한 종아리, 발목으로 갈수록 가늘어지는 다리까지 3곳이 포인트.

**4 정중선**
정중선이 맞으면 이상한 그림으로 보이기 어렵다.

정중선을 의식해 볼록하거나 잘록하게, 부드럽게 그리면 아름다운 움직임의 보디라인이 된다

*정중선: 신체 앞뒷면의 중앙을 수직으로 지나는 선.

# 보디라인 그리는 요령

옷을 입은 상태와
입지 않은 상태
비교

옷을 입은 상태에서는 잘록함이 살짝 감춰지지만, 가슴은 옷의 유무와 상관없이
적당히 봉긋하게 그리면 여자아이 특유의 귀여움을 표현하기 좋다.

옷을 입은 상태와
입지 않은 상태를
실루엣으로 비교

실루엣 상태, 혹은 윤곽선만 있는 상태에서 보디라인을 비교하면
데생에서 잘못된 부분을 발견하기 쉽다. 정중선을 의식.

## 보디라인 그리는 요령(옷 있음)

옷 위에서도 알 수 있는 라인

상반신의 포인트는 가슴과 잘록함이다. 옷을 입어도 굴곡이 드러나도록 한다. 둥근 곡선으로 가슴을 만들고 들어간 부분으로 잘록함을 드러낸다. 머리나 어깨, 허리, 손의 움직임이 생기는 부분은 손끝 동작을 바꾸는 등 변화를 준다. 이때 똑같은 표현은 피한다.

옷 아래에 감춰진 선을 의식한다

하반신의 포인트는 엉덩이의 둥그스름한 라인과 스커트 아래로 보이는 허벅지, 무릎 아래 라인이다. 옷 아래 감춰진 보디라인도 의식한다.

# 보디라인 그리는 요령(옷 없음)

정중선

가슴의
둥그스름함

잘록함

허벅지 곡선

종아리의 볼록함

발목으로 갈수록
가늘어진다

옷이 없는 경우 가슴의 둥그스름함과 부드러움, 잘록한 커브가 여자아이 특유의 귀여움을 살리는 가장 중요한 포인트. 정중선을 기준으로 좌우 가슴, 잘록한 허리의 균형을 맞추는 것도 의식.

엉덩이의 둥그스름함, 허벅지에서 무릎까지의 곡선, 종아리의 볼록함, 발목으로 갈수록 가늘어지는 라인이 중요. 정중선을 고려해 좌우를 맞추는 것은 물론 라인에 굴곡을 주는 것도 의식한다.

# 패션 디자인과 베리에이션

패션 디자인과 스타일링은 여자아이의 성격이나 귀여움을 표현하는
중요한 수단으로, 질감을 의식하는 것이 요령입니다.

옷은 실루엣으로 변화를 준다.

질감이나 겉과 안 표현, 시선 유도를 의식하며 그린다.

앞면

뒷면

①

②

③

⑤

④

①

②

⑤

④

핵심 **POINT** : 옷

① 베레모로 깜찍함과 클래식함 연출.

② 베레모에 맞추어 재킷을 착용. 클래식함이 더욱 UP.

③ 재킷 안감이 보이는 동작으로 옷 안과 밖의 질감 차이를 표현.

④ 중간 길이의 부츠와 살짝 보이는 양말로 귀여움 UP.

⑤

## 스커트와
## 움직임 표현

무릎 위 길이 스커트로 다리 라인을 강조하면서 귀여움과 밝은 성격을 연출. 스커트가 흔들리는 모습을 그려 안감과 허벅지를 보여주면서 시선 유도 포인트도 만든다.

## 베레모 그리는 법

**1** 베레모의 형태를 잡는다. 베레모를 썼을 때의 대략적인 이미지를 굳힌다. 머리와의 밸런스를 고려해 사이즈나 위치를 정한다.

**2** 선을 마무리한다. 윤곽선은 기본적으로 진하게 그리되 선에 강약을 주고 겹치는 부분을 염두에 두면 사실성이 높아진다.

**3** 선의 개수를 늘려서 그림을 마무리한다. 얼굴이나 머리카락을 완성하고 베레모에 주름을 추가해 천의 질감을 더한다.

## 재킷 그리는 법

재킷의 대략적인 이미지.

**1** 형태를 잡고 선을 정리한다. 매끄러운 선을 사용하여 천의 질감을 살린다.

**2** 그림을 마무리한다. 주름이나 단추를 넣어서 리얼리티와 옷감의 부드러움을 표현.

## 스커트와 구두 그리는 법

**1** 스커트의 대략적인 형태를 잡는다. 스커트에 감춰진 허벅지를 의식하며 사이즈나 길이의 균형을 고려한다.

**2** 스커트 바깥쪽의 윤곽선은 뚜렷하게, 스커트 아래쪽의 밑단 라인은 부드러운 터치로 그려서 질감을 표현한다. 치맛주름 선에 강약을 주면 더욱 현실감이 살아난다.

부츠는 딱딱한 질감을 살리기 위해서라도 윤곽선을 뚜렷하게 그린다. 양말의 살짝 늘어진 모습과 부드러운 질감을 살리려면 발과 양말의 틈을 진하게 해서 그림자를 만든다.

## 옷으로 움직임 표현하기

안감을 보여준다

재킷의 펄럭임

몸이 향하는
방향

몸을 왼쪽으로 트는 움직임이므로 오른쪽 재킷이 펄럭인다. 안감을 보여줌으로써 재킷의 질감 차이를 표현하고 그림에 리듬감을 줄 수 있다.

안감을 보여준다

스커트의
퍼짐

스커트도 똑같이 오른쪽이 펄럭여서 밑단이 타원형처럼 된다. 안감을 드러냄으로써 질감 차이를 보여주고 치맛주름의 폭 차이로 흔들림을 표현할 수 있다. 또 밑단을 가볍게 터치함으로써 원단의 부드러움도 나타낼 수 있다.

# 패션 베리에이션

보이시한 스타일

청초한 스타일

니트 모자와 후드, 스니커즈로
보이시한 분위기.

큰 리본과 셔츠, 무릎 길이의 스
커트로 청초한 느낌을 연출.

캐주얼한 스타일

라이트 노벨 스타일

롱스커트에 스니커즈를 신어
캐주얼한 인상으로.

라이트 노벨에 나올 듯한 벨트
를 더해 기본 디자인을 응용한
세일러복.

# PROLOGUE 2 블레이저 교복을 입은 여자아이 캐릭터 그리기

블레이저 교복을 입은 여자아이를 그립니다. 상세하게 표현할 곳과 적당히 힘을 뺄 곳을 알아봄으로써, 이치카와 하루처럼 그리는 법의 핵심을 소개합니다.

핵심 POINT 눈

핵심 POINT 손가락

부드러운 곳과 딱딱한 곳, 얇은 곳과 두꺼운 곳 등

강약을 의식해서 그리는 것이 중요

핵심 POINT 교복

핵심 POINT 보디라인

핵심 POINT 다리

## 핵심 POINT : 눈

하이라이트를 많이 넣어서 콘트라스트를 높인다. 사람을 볼 때 가장 먼저 보게 되는 곳이므로 신경 쓴다.

## 핵심 POINT : 손가락

전체의 커다란 가닥이나 모양에 신경 쓰면서 관절 등의 굴곡을 생각하는 것이 비법. 손으로 감정까지 표현할 수 있게 그리면 더욱 좋다.

## 핵심 POINT : 다리

정중선을 신경 쓴다. 부드러운 곳을 표현하고 싶을 때는 딱딱한 곳을 분명하게 그려 넣도록 한다. 근육은 적당히 묘사해 여성스러움을 표현한다.

→ p44 '늘씬한 각선미를 표현하는 법'으로

## 핵심 POINT : 보디라인

정중선을 생각하면서 가슴이나 엉덩이 등 두드러지는 곳을 확실하게 그린다. 몸의 굴곡을 표현하면 여성스러움이 강조된다.

## 핵심 POINT : 교복

블레이저 타입의 교복은 원단이 두껍다는 것을 생각하며 그린다. 나올 곳은 나오고 들어갈 곳은 들어가게 표현하는 것이 중요하다.

→ p46 '블레이저 타입의 교복 그리는 요령'으로

# LESSON 1-7

## 늘씬한 각선미를 표현하는 법

굵고 가늚, 직선과 곡선 등을 살려 굴곡 있는 다리 라인을 만들면 여성스러움은 물론이고 귀여움도 UP됩니다.

핵심 POINT : **다리**

**1 부드러움**
딱딱한 부분을 확실하게 그려서 부드러움을 표현한다.

**2 근육**
근육은 너무 의식하지 말고 적당히 그린다.

**3 정중선**
정중선을 생각하며 좌우 밸런스를 확인한다.

여자아이다운 부드러움을 표현하려면 딱딱한 부분을 확실하게 그리는 것이 중요

# 다리 포즈 카탈로그

정면

대각선

무릎 등의 딱딱한 부분을 뚜렷이 그리면, 부드러운 부분을 묘사한 부드러운 선과 차이가 생깁니다.

다리 근육은 의식적으로 표현해야 하지만, 여성스러움을 드러내려면 너무 강조하는 것은 좋지 않으니 적당히 그리자. 허벅지나 종아리 같은 부드러운 부분을 표현하고 싶을 때는 무릎이나 복사뼈 같은 딱딱한 부분을 분명한 선으로 그려 넣으면 주변의 부드러운 부분이 강조된다. 정중선을 의식해 좌우 균형이 무너지지 않도록 주의하자.

# 블레이저 타입의 교복 그리는 요령

블레이저 타입의 교복은 원단이 두껍다는 점을 의식하며 그리는 것이 요령입니다.
이런저런 요소를 넣으면 보는 재미도 있고 독창성을 표현할 수 있습니다.

정면

뒷모습

너무 현실감을 추구하지 말고 들어갈 부분은 들어가고
나올 부분은 나온 만화적인 표현이 중요

핵심 POINT : **교복**

**1** **원단의 느낌** 재킷과 니트의 두께 차이를 의식한다.

**2** **보디라인** 가슴이나 허리 라인은 블레이저에 가려진다. 니트 위에서는 눈에 띄므로 굴곡이 드러난다.

**2** **보디라인**
들어갈 곳은 들어가게 그리는 것이 중요하다.

**3** **연출**
큰 리본을 넣는 연출로 개성 및 일러스트다움을 표현한다.

## 블레이저 그리는 법

**1** 블레이저의 대략적인 형태를 잡는다. 보디라인을 생각하면서 옷 사이즈를 조절한다.

**2** 블레이저의 윤곽을 뚜렷한 선으로 그린다.

**3** 옷의 주름이나 디테일을 그려 넣는다.

**4** 선을 완성하면서 더욱 세세하게 옷의 주름을 추가한다.

## 스커트와 구두 그리는 법

**1** 스커트와 구두의 대략적인 형태를 잡는다.

**2** 분명한 선으로 윤곽을 그려 넣고 치맛주름을 넣는다. 치맛주름 선에 강약을 주면 입체감을 표현할 수 있다.

**3** 구두는 윤곽을 뚜렷한 선으로 그려 넣어 가죽의 딱딱한 느낌을 표현한다.

# 교복 포즈 카탈로그

**다리를 꼰 자세**

무릎 위에 꼬아 올린 오른쪽 다리 길이에 주의하자. 상체의 균형에도 신경 쓰자.

**쪼그려 앉은 자세**

긴 머리와 스커트가 퍼지는 쪽에 주목한다. 등이 둥글게 굽지 않도록 주의하자.

**다리를 모아 앉은 자세**

스커트가 허벅지에 달라붙는 상태에 주목하자. 무릎 아래의 다리 길이에도 주의하자.

교복은 그림으로 그리기 쉽고 포즈를 정하기 쉬운 복장입니다.

## PROLOGUE 3

# 수영복 입은 여자아이 캐릭터 그리기

수영복 디자인과 서 있는 모습을 통해, 캐릭터의 개성을 중시하는
이치카와 하루 스타일의 그림 그리는 법을 소개합니다.

핵심
POINT
캐릭터 특성

핵심
POINT
섹시한 부분

핵심
POINT
추가 연출

핵심
POINT
수영복 디자인

여성스러움과 캐릭터의 개성이 확실히 드러나는

수영복을 입고 서 있는 여자아이

## ( 핵심 POINT : **섹시한 부분** )

가슴이나 엉덩이, 다리 등은 확실하게 그려서 강조하고 섹시한 면을 제대로 표현한다. 그 밖에도 겨드랑이나 목덜미처럼 자신만의 세세한 집중 포인트도 넣는다.

## ( 핵심 POINT : **캐릭터 특성** )

서 있는 캐릭터에 특성을 담아보자. 손이나 몸짓으로 성격 표현이 가능하다. 이번 여자아이는 아이돌 지망생으로, 거기에 맞춘 포즈와 몸짓이다. 수영복과 서 있는 모습에 캐릭터를 담아낸다는 생각을 가지도록 하자.

## ( 핵심 POINT : **추가 연출** )

캐릭터의 기분을 생각하며 그리는 것도 추천. 이번 여자아이는 아이돌 지망생이므로 개성을 표현할 수 있도록 머리카락을 아주 길게 연출해 보았다.

## ( 핵심 POINT : **수영복 디자인** )

'아이돌을 지망하는 금발 러시아인 미소녀'라는 설정에 맞춘 수영복 디자인. 가는 몸과 풍만한 가슴을 표현하는 비키니 상의, 잘록한 허리와 큰 엉덩이를 드러내는 작은 비키니 하의를 설정.

→ p52 '매력 발산을 위한 수영복 디자인' 으로

# 매력 발산을 위한 수영복 디자인

캐릭터의 성격에 맞춰 수영복 사이즈, 디자인을 선택해야 합니다.
이번은 아이돌 지망생이라는 설정이므로 비키니 상의와 하의에 프릴을 추가했습니다.

정면

뒷모습

수영복 디자인과 액세서리는

캐릭터에 맞춰 선택하는 것이 중요

## 핵심POINT: 수영복 디자인

### ② 캐릭터를 전달하는 액세서리와 헤어스타일

'아이돌 지망생인 금발 러시아인 미소녀'라는 설정이므로 밝고 활발한 미소녀의 모습을 선택. 특히 선바이저는 너무 귀엽지는 않되, 활발한 이미지를 표현하기에 적절하다.

### ① 캐릭터에 맞는 수영복 디자인

이번 여자아이는 '아이돌 지망생인 금발 러시아인 미소녀'라는 설정으로, 몸은 날씬해도 가슴이나 엉덩이는 큰 것을 강조하는 디자인과 사이즈를 택했다. 특히 비키니 상의의 컵 부분과 비키니 하의에 살짝 큼직한 프릴을 달아서 아이돌 느낌을 냈다.

캐릭터에 특성을 불어 넣으면 그림에 생기가 돕니다.

# 프로 작가·이치카와 하루의 추천 구도 & 귀여운 포즈

프로 작가 이치카와 하루가 하이 앵글이나 로 앵글 등의 추천 구도와 무조건 귀여운 포즈의 비법을 알려줍니다.

**1** 은 하이 앵글로, 바닥에 앉아서 양손을 살짝 위로 내밀고 바라보며 "일으켜 세워줘!"라고 말하고 있는 구도. 양손을 앞으로 내밀고 위를 쳐다보는 것이 포인트.

**2** 는 왼손을 가슴 아래에 두고 그 위에 오른쪽 팔꿈치를 대고 있는, 약간 곤란해하는 느낌의 구도. 왼손을 가슴 아래에 넣고 조금 들어 올리듯이 하면 가슴의 크기를 어필할 수 있다.

**3** 은 살짝 로 앵글로, 스커트 한쪽 끝을 잡아 옆으로 펼치고 있는 구도. 스커트를 조금 들어 올려서 속옷은 감추되 허벅지를 드러내는 것이 포인트.

**팔을 위로 뻗고 '기지개 켜기~'**

**엉덩이를 뒤로 빼고 모델 포즈로 서기**

테이블에 팔꿈치를 대고
엉덩이를 내민 포즈

살짝 무너진 자세로
무릎 모아 앉기

한쪽 발을 들어 올리고 서서
즐거움을 어필

등 뒤로 손을 모으고 돌아서서
혀를 내미는 장난스러운 포즈

명랑함과 섹시함을 겸비한
최고의 만능 포즈

# LESSON 2

사쿠라 히요리의
## 여자아이 캐릭터 데생 공식

# 세일러복 입은 여자아이 캐릭터 그리기

얼굴을 중심으로 '귀여움'을 잔뜩 집어넣은
사쿠라 히요리식 여자아이 그리는 법을 소개합니다.

핵심
POINT
눈

핵심
POINT
뺨

핵심
POINT
입

핵심
POINT
머리카락

귀여운 여자아이를 그리려면

얼굴 부분과 유연한 손가락이 포인트

핵심
POINT
세일러복

핵심
POINT
손가락

( 핵심 POINT : 눈 )

확실한 인상을 남기는 눈을 만들 때에는 쌍꺼풀, 아이라인, 속눈썹, 눈동자가 중요.

→ p62 '인상적인 눈을 그리는 요령'으로

( 핵심 POINT : 입 )

곡선을 이용해 뚜렷하게 그리면 매력적으로 표정을 전달할 수 있다.

→ P66 '감정을 전달하는 입을 그리는 요령과 표정'으로

( 핵심 POINT : 머리카락 )

선에 강약을 넣어 그리면 찰랑거리고 부드러워 보이는 머리카락이 된다. 움직임을 줘서 역동감을 표현하는 것도 잊지 말자.

→ P70 '유난히 예쁜 윤기 나는 머리카락 그리는 법'으로

( 핵심 POINT : 손가락 )

가늘고 유연하다는 점을 의식하며 그린다. 손톱이나 손바닥 주름을 조금 넣으면 더 자연스럽게 표현할 수 있다.

→ P74 '귀여움 가득한 손가락 그리는 법과 손가락 연출'로

( 핵심 POINT : 뺨 )

여자아이를 더 귀엽게 표현하려면 뺨을 꼭 그려야 한다. 귀여운 인상을 강조한다.

→ P78 '귀여움을 강조하려면 뺨을 그리자'로

( 핵심 POINT : 세일러복 )

우선은 캐릭터에 맞는 디자인을 선택하는 것이 중요하다. 거기에 원단의 질감에 따른 차이를 살리고 윤곽선의 강약을 조절하여 굴곡을 표현한다.

→ P80 '세일러복 그리는 요령과 베리에이션'으로

# 인상적인 눈을 그리는 요령

보는 사람에게 확실한 인상을 남기는 눈을 만들려면
쌍꺼풀, 아이라인, 속눈썹, 눈동자가 중요합니다.

쌍꺼풀, 아이라인, 속눈썹, 눈동자가
확실한 인상을 주는 눈을 만드는 비결

**1 쌍꺼풀**
눈을 또렷하고 커 보이
게 한다.

**2 속눈썹**
여자아이다움을 표현
하고자 1~3개 정도
그린다.

**3 아이라인**
확실하게 그려 넣어서
눈매를 더욱 또렷하게
한다.

**4 눈동자**
빛을 반사해 반짝반짝
하게 해서 또렷한 인상
을 만든다.

핵심 POINT: 눈

## 눈 그리는 법

**1**

**2**

아이라인의 끝과 끝을 연결해 검은자위의 위치를 결정한다

양쪽 눈의 형태를 잡았다면, 아이라인의 좌우 끝을 타원으로 연결하는 선을 그어 검은자위의 위치를 정한다.

**1** 선 하나로 그려서 확실히 표현

**2** 윤곽선은 진하고 두껍게 그린다

**3** 빛이 들어오는 위치를 결정하는 것이 중요

눈썹, 아이라인, 눈동자 등 눈의 윤곽을 잡는다.

아이라인의 폭을 정했다면 윤곽을 뚜렷한 선으로 그리고, 살짝 흰색 선을 남겨두는 느낌으로 검게 칠한다.

하이라이트를 넣을 위치를 정했다면 검게 칠한 부분을 조금 지워서 하얗게 만든다. 미리 빛이 들어오는 위치를 정해두면 좋다.

# 옆에서 본 눈 그리는 법

쌍꺼풀 라인이나 아이라인, 속눈썹은 확실하게 그려 넣자. 특히 측면에서는 속눈썹이 잘 보이므로 그 점을 고려해서 그리면 좋다.

## 1

눈동자는 가늘고 긴 타원형으로

눈썹, 아이라인, 쌍꺼풀 라인 등 눈의 윤곽을 잡는다. 눈동자는 위아래로 가늘고 긴 타원형으로 그린다.

## 2

너무 무거워 보이지 않도록 선을 여러 번 그어 칠한다

아이라인의 폭을 결정했다면 라인 전체를 검게 칠해 선명한 인상을 만든다.

## 3

속눈썹을 분명하게 그린다

눈동자 검은색 부분의 형태를 잡고 칠한다. 흰 부분이 살짝 많게 한다. 측면 앵글에서 속눈썹은 정면에서보다 인상에 남기 쉬우므로 의식적으로 확실하게 그리자.

## 4

하이라이트를 넣는다

빛이 반사하는 부분(하이라이트)에는 흰색을 넣어 반짝반짝 빛나는 느낌을 내고 그 외는 검게 칠한다.

## 상하좌우 여덟 방향의 '눈'

정면 얼굴을 중심으로 위에서 내려다보거나 올려다보는 등 상하좌우 여덟 방향을 향하는 '눈'의 모습.

|  |  |  |
|---|---|---|
| 오른쪽 위 | 위 | 왼쪽 위 |
| 오른쪽 | 정면 | 왼쪽 |
| 오른쪽 아래 | 아래 | 왼쪽 아래 |

# 감정을 전달하는 입을 그리는 요령과 표정

입은 모서리가 둥근 역삼각형이나 타원형으로, 치아 등을 입안에 그려 넣는 방식에 따라 다양한 감정을 전달할 수 있는 중요한 부분입니다.

귀여운 입을 그리는 비결은

곡선을 이용하는 것

**모양** **1**
곡선을 이용하면 귀엽게 보일 수 있다.

**감정** **3**
입 모양으로 캐릭터의 감정을 전달할 수 있다.

**입안** **2**
웃는 얼굴일 때는 치아가 조금 보이면 좋다.

( 핵심 POINT : 입 )

## 입 그리는 법

### 1

### 2

입을 다물었을 때

입의 윤곽을 잡는다. 반달 모양이 되도록 곡선을 이용한다.

입꼬리는 약간 진하고 뚜렷하게, 아래쪽의 둥근 모서리는 조금 연하게 그려 강약을 준다. 웃는 얼굴일 때는 치아가 조금 보이게 한다.

자연스러운 표정일 때의 입은 곡선만으로도 OK. 입꼬리를 조금 진하고 두껍게 그리면 시각적인 포인트가 되어 귀여움을 더 강조할 수 있다.

## 옆에서 본 입 그리는 법

모서리는 둥근 삼각형에 가까운 모양. 입꼬리를 확실하게 그리고 웃는 얼굴일 때는 살짝 치아를 보이게 하며 입속에 그림자를 넣어주면 좋다.

입을 다물었을 때

자연스러운 표정일 때는 곡선으로만 그려도 OK.

# 표정 베리에이션

기쁜 표정

입을 벌리고 입안도 조금 그려 넣는다.

즐거운 표정

선으로만 표현한다. 입꼬리를 조금 진하게 그린다.

곤란한 표정

입을 살짝 작게 벌린 모양으로 그린다.

수줍은 표정

입술을 물결 모양으로 만들어 부끄러움을 강조한다.

놀란 표정

화난 표정

입을 크게 벌려서 치아를 보여준다. 눈도 크게 그린다.

입은 모서리가 둥근 가로로 긴 사각형 모양으로 그린다.
눈썹에 각도를 준다.

기죽은 표정

슬픈 표정

눈썹 끝을 내리고 입도 자음 'ㅅ' 모양처럼 입꼬리를 내린다.

입은 모서리가 둥근 사각형 또는 타원형에 가까운 모양으로 그린다.

# 유난히 예쁜 윤기 나는 머리카락 그리는 법

머리카락의 질감, 스타일, 움직임 등은 여자아이의 인상을 좌우합니다.
머리카락의 부드러움을 떠올리며 그려봐요.

부드럽고 윤기 나는 머리카락을 그리는 요령은
하이라이트를 넣고 선에 강약을 주는 것

**1 머리 움직임**
머리카락에 움직임을 주어
역동적인 느낌을 연출한다.

**2 앞머리**
그림자를 그리면 입체감
이 생긴다.

**3 머리카락 끝**
끝으로 갈수록 가느다랗
게 그린다.

**4 머릿결**
선에 강약을 주어 부드
러움을 표현한다.

핵심 POINT : **머리카락**

## 머리카락 그리는 법

가르마는 정중앙
앞머리 시작점
앞머리 그림자

머리카락의 대략적인 형태를 잡는다. 앞머리의 시작점과 가르마의 위치를 정한다. 머리카락의 볼륨도 고려하면 좋다.

머리카락끼리 모인 다발들을 의식하면서 그리자. 끝으로 갈수록 가늘어지게 표현한다.

그림자나 머리카락의 움직임 등 세세한 부분을 그려 넣자. 선의 강약 조절로 부드러움을 나타내자.

## 머리카락 움직임 비교

움직임 없음

움직임 있음

머리카락을 좌우로 약간 펼치는 것만으로도 머리가 흔들리거나 바람에 날리는 상태를 보여줄 수 있다. 머리카락에 움직임을 주면 부드러움도 표현할 수 있다. 또 포즈나 동작에 맞춰 머리카락이 움직인 모습을 그리면 현실감이 증가한다.

# 헤어스타일 베리에이션

**롱 스트레이트**

**볼륨감 있는 컬**

선에 강약을 줘서 무겁지 않게 표현한다.

머리카락 끝을 만 듯 표현하기만 해도
인상이 확 달라진다.

**반묶음**

**포니테일**

옆쪽 머리카락을 뒤로 묶은 듯한 이미지로 그린다.

머리 뒤에서 위쪽으로 묶은 스타일로, 앞머리를 제외한 머리가 모이
듯 선을 그린다. 머리를 묶은 부분부터는 말 꼬리처럼 늘어진다.

땋은 머리

좌우 머리를 깔끔하게 맞춰 땋아 내리면 고급스럽다.

일자 앞머리

앞머리를 가지런히 정리하면 어려 보이고
귀여운 인상이 된다. 앞머리를 눈썹보다 위 혹은 아래 중
어디에 맞추느냐에 따라 인상이 달라진다.

핀을 꽂은 앞머리

앞머리에 핀을 꽂아서 이마를 살짝 내놓으면 귀여움이 강조된다.

머리띠

앞머리 위쪽부터 옆쪽까지 머리띠를 그리면
캐릭터의 특징이 추가된다. 꽃이나 리본을 달아주면 더욱 좋다.

# 귀여움 가득한 손가락 그리는 법과 손가락 연출

여자아이의 손과 손가락은 가늘고 유연하게 그리는 것이 가장 큰 포인트입니다.
거기에 감정 표현을 추가하면 더 매력적입니다.

핵심 POINT : 손가락

**3 새끼손가락**
새끼손가락에 움직임을 주면 세련된 느낌이 든다.

**1 손가락 라인**
가늘고 유연하다는 점을 의식하자.

**2 손톱**
손톱을 그려 넣으면 여자다움을 더 드러낼 수 있다.

**4 손바닥**
주름을 살짝 그려 넣어 입체감을 살릴 수 있다.

여성스러운 귀여움이 담겨 있는 손가락은 선의 강약과 손톱을 그려 넣는 것으로 표현

## 손 그리는 법

**1**

대략적인 손의 형태를 잡는다. 손바닥의 가로 폭은 남성의 손보다 약간 좁게 하자.

**2**

손가락의 형태를 잡는다. 가늘고 유연해 보이도록 그리자.

**3**

손가락의 마디, 손바닥 주름 등을 그려 넣어 완성한다.

손등

주름을 약간 그려 넣되, 움푹 들어가거나 나오는 느낌으로는 그리지 않는다. 손톱을 그려 넣는 것이 포인트다.

## 구부린 손가락 그리는 법

**1**

**2**

손가락의 대략적인 형태를 잡는다. 엄지손가락 외에는 첫 번째 관절을 구부리면 두 번째 관절도 구부러진다는 것을 잊지 말자.

손가락의 라인을 완성한다. 윤곽선을 뚜렷하게 그리고 구부러진 곳은 모서리를 약간 진하게 그리면 선에 강약이 생겨서 굴곡이 드러난다.

# 손 모양 베리에이션

가볍게 주먹을 쥔다

손톱과 손바닥의 주름을 조금 그려 넣는다.

힘을 뺀 손

가볍게 손가락을 구부리고 있다는 인상을 주어야 하니
손가락을 너무 많이 꺾지 않는 것이 포인트.

브이

세운 손가락 두개와 구부린 손가락
세 개의 길이 차이에 주의하자.

손가락질

뻗은 집게손가락을
가늘고 유연하게 그리는 것이 포인트.

## 귀여움이 묻어나는 손가락 표현

### '한 번 더 부탁해' 포즈

**1** 오른손은 가볍게 주먹을 쥐고 입 근처에 가져간다. 새끼손가락을 약간 예각으로 구부린 것으로 표현하면 가늘고 유연하다는 인상을 줄 수 있다.

**2** 왼손은 손가락을 살짝 구부려 허리 부근에 둔다. 힘을 빼고 펼친 손을 바깥쪽으로 향하게 하는 것이 귀여움의 포인트.

### '알고 싶어!' 포즈

**3** 오른손은 집게손가락을 하나 세워서 입가에 가져간다. 쭉 편 집게손가락을 가늘고 부드럽게 그리는 것이 중요하다.

**4** 왼손은 주먹을 쥔 상태로 어깨 근처에 가져간다. 손바닥 쪽이 안을 향하게 하는 것, 손목을 약간 바깥으로 꺾는 것이 포인트.

# 귀여움을 강조하려면 뺨을 그리자

여자아이의 얼굴을 그릴 때 뺨 부분은 따로 그리지 않는다고 생각하기 쉬운데, 사실은 뺨을 그리는 것과 그리지 않는 것에 따라 귀여운 정도가 완전히 달라집니다.

귀여움을 쉽게 강조하는 비결은 메이크업하듯이 뺨을 그리는 것

**1**
뺨
귀여운 인상을 주고 싶을 때는 꼭 그린다.

**2**
뺨의 선
얼굴 다른 부분의 선보다 가늘고 연하게 그린다.

**3**
위치
코와 비슷한 높이에 그린다.

( 핵심 POINT : 뺨 )

## 뺨 그리는 법

**1**

**2**

살짝만 그려 넣기

코와 비슷한 높이에 선을 살짝 그려 넣는다. 길이가 다른 가느다란 선을 그리는 것이 중요하다.

좌우에 그려 넣은 선의 상태. 얼굴 전체의 밸런스를 보고 더하거나 빼며 조절한다.

선을 넣는 정도는 표정에 따라 달라진다. 귀여운 인상을 표현하고 싶을 때는 많이 그리고 화가 났을 때는 적게 그려서 조절하자.

## 뺨을 그려 넣었을 때, 그려 넣지 않았을 때 비교

뺨을 그려 넣지 않았을 때

뺨을 그려 넣었을 때

뺨을 표현하지 않아도 충분히 귀여워 보이지만, 그려 넣으면 더 귀엽고 밝게 표정이 살아난다는 것을 알 수 있다. 뺨은 메이크업한다는 느낌으로 그려 넣자.

# 세일러복 그리는 요령과 베리에이션

교복의 정석, 세일러복을 그려봅니다.
가슴 부분의 큰 칼라가 특징이며, 미소녀다운 느낌이 확 올라가는 디자인입니다.

정면

뒷모습

원단의 질감을 구분해 그리는 것과 주름 그려 넣기가

현실감을 높이는 비결

4

2

3

1

3

5

## ( 핵심 POINT : 세일러복 )

**① 교복의 주름**

약간 가느다란 선으로 통일감 있게 그린다.

**② 타이**

타이를 매서 전통적인 세일러복 스타일로 그린다.

**③ 교복 라인**

교복의 윤곽선을 강하게 그리면 인상에 또렷이 남는다.

**④ 가슴 부분의 안쪽 칼라**

가슴 부분에는 안쪽 칼라가 붙어 있다. 캐릭터에 따라 떼어도 된다.

**⑤ 신발과 양말**

신발은 로퍼나 스니커즈로 그리고, 양말은 길이를 살짝 달리한다.

자기 취향의 귀여움 포인트를 발견해봅시다!

## 세일러복 상의 그리는 법

**1**

세일러복의 대략적인 형태를 잡는다.
몸의 윤곽을 따라 그리자.

**2**

가슴 부분에 타이를 그려 넣는다. 살짝 가늘고 길
게 그리는 것이 포인트다.

**3**

선을 조금 진하게 사용해 완성한다. 가슴 주변, 겨드랑이 근처에 주름을 그려
넣는다. 가슴은 크기에 따라 주름을 넣는 정도가 달라진다.

## 스커트와 구두, 양말 그리는 법

**1**

스커트의 대략적인 형태를 잡는다. 몸의
라인과 허벅지 라인을 생각하면서 사이즈
를 결정한다.

**2**

약간 진한 선으로 윤곽을 완성한다. 치
맛주름 두께를 전부 다르게 하면 사실
성이 올라간다.

구두와 양말

구두는 윤곽을 살짝 진하게 그린다. 단
순한 디자인이 귀엽다. 양말은 무릎 아
래까지 오는 하이삭스나 발목까지 올
라오는 것이 좋다.

## 세일러복 베리에이션

안쪽 칼라가 없는 유형

하복

세일러복 상의 가슴 부분에 붙어 있는 안쪽 칼라를 없 애면 섹시함이 강조된다. 가슴골을 나타내는 선을 살 짝 넣으면 그 부분이 더 강조된다.

세일러복의 하복 버전이다. 옷의 라인을 살짝 진하게 그 리는 것에는 변함이 없지만, 주름을 조금 더 많이 그리 거나 선을 그릴 때 강약을 주거나 해서 원단의 부드러움 (얇음)을 강조한다.

## 교복 베리에이션

블레이저 타입

볼레로 타입

점퍼스커트 타입

와이셔츠 위에 블레이저를 입는 교복. 가슴 부분에는 넥타이가 있다. 스커트의 치맛주름을 크게 그리면 좋다.

볼레로는 상의 길이가 허리보다 높고 앞이 벌어져 있는 교복이다. 목 부분의 얇은 리본이 포인트다.

점퍼스커트는 조끼와 스커트가 일체형으로 되어 있는 제복을 말한다. 배꼽 근처의 벨트로 조일 수 있으므로 그 부분에 주름이 집중된다.

후드 티셔츠+스커트

코트+스커트

교복 코디의 정석. 후드 티셔츠는 원단이 두꺼우므로 주름을 적게 그린다. 소매는 조금 길게 손등을 다 덮도록 표현해 귀여움을 강조하면 좋다.

세일러복의 겨울 코디. 세일러복에는 피코트*가 어울린다. 코트 원단이 두껍기 때문에 주름은 적게 그린다.

소품들

*피코트: 19세기 영국 해군 선원용 코트를 본떠 만든 길이가 짧은 코트.

# 실내복을 입은 여자아이 캐릭터 그리기

실내복을 입은 여자아이를 그립니다. 편안히 쉬고 있는 분위기를 내는, 사쿠라 히요리식 여자아이 그리는 법을 소개합니다.

핵심
POINT
헤어스타일

핵심
POINT
표정

핵심
POINT
보디라인

핵심
POINT
실내복

핵심
POINT
다리

선에 강약을 주고 곡선을 넣어

부드러움과 느슨한 느낌을 표현하는 것이 비결

( 핵심 POINT : **다리** )

선에 강약을 주고 곡선을 넣음으로써 부드러운 느낌을
연출한다. 동시에 다리의 살집도 표현할 수 있다.

→ p88 '부드러움이 전해지는 다리 그리는 법'으로

( 핵심 POINT : **헤어스타일** )

자신의 방에서 편안히 휴식을 취하는 자연스러운 느낌을
표현하고자 느슨하고 풍성해 보이는 모습으로 그린다. 머
리카락의 선을 추가해 입체감을 준다.

→ p90 '자연스러운 헤어스타일 그리는 요령'으로

( 핵심 POINT : **실내복** )

휴식을 취하는 분위기를 내
기 위해 후드+캐미솔+쇼
트 팬츠를 선택. 쇼트 팬츠
는 여자아이다운 귀여움을
보여준다.

→ p92 '느슨함과 귀여움을 보여주는 실내복 그리는 법'으로

( 핵심 POINT : **보디라인** )

가슴이나 엉덩이의 사이즈를 크게 해서 전체적으로 여
자아이다운 매력적인 느낌을 표현. 곡선이 포인트다.

→ p96 '묘하게 관능적이고 매력적인 보디라인'으로

( 핵심 POINT : **표정** )

편안하게 쉬는 느낌을 내고자 부드러운 표정을 그린다. 속눈
썹을 그리지 않고 처진 눈으로 그리는 것이 요령이다.

→ p98 '편안함이 넘치는 표정을 그리는 요령'으로

# LESSON 2-7

## 부드러움이 전해지는 다리 그리는 법

부드럽고 적당히 관능적인 느낌은 귀여운 여자아이의 매력 중 하나입니다.
다리의 좌우 밸런스가 무너지지 않도록 주의해서 표현합시다.

허벅지의 살집과 부드러움을 표현하는 것이

여자아이다운 귀여움을 UP 시키는 요령

핵심 POINT : **다리**

**1 허벅지**
살집과 부드러움을 표현하는 것을 중점으로 둔다.

**3 다리 라인**
부드러운 느낌을 내고자 곡선을 이용한다.

**2 입체감**
선에 강약을 준다.

## 다리 모양을 표현하는 요령

정면

대각선

뒷모습

여자아이다운 다리를 표현하려면 허벅지가 포인트다. 강한 선으로 그리기 시작해 힘을 빼다가 무릎에 가까워질수록 다시 진하게 그리면 입체감을 줄 수 있다.
이때 부드러움과 살집이 있는 느낌을 연출하고자 곡선을 의식하며 그린다.

말랑해 보이는 허벅지와 무릎 아래 가느다란 종아리의 차이가 매력 포인트입니다.

# 자연스러운 헤어스타일 그리는 요령

집에서 편안하게 쉬고 있는 분위기를 내려면 자연스러운 헤어스타일을 표현해야 합니다. 자고 일어난 듯 뻗친 머리를 추가해도 좋은 강조 포인트가 됩니다.

머리카락의 선을 추가로 그리면 자연스러운 머리 모양이 된다

**( 핵심 POINT : 헤어스타일 )**

**1 머리카락 전체**
자연스러운 느낌을 내기 위해 뻗친 머리를 추가한다.

**2 선의 양**
머리카락의 선을 추가하는 것이 포인트다.

**3 잠버릇**
편안한 느낌과 귀여움이 UP!

# 헤어스타일로 편안한 느낌 내는 법

**뻗친 머리 있음** ↔ **뻗친 머리 없음**

**선의 양이 많다** ↔ **선의 양이 적다**

**자고 일어나 뻗친 머리 있음** ↔ **자고 일어나 뻗친 머리 없음**

**1 머리카락 전체**

머리카락 전체를 직선으로 그리지 않고 곡선을 잘 넣으면 자연스러운 느낌이 난다.

**2 선의 양**

선의 양을 늘리면 찰랑이면서도 풍성해 보이는 질감을 표현할 수 있다.

**3 잠버릇**

더 편안해 보이는 느낌을 내려면 막 자고 일어난 듯한 뻗친 머리를 추가한다. 조금 덜렁이는 분위기도 나므로 귀여움을 더 강조할 수 있다.

# 느슨함과 귀여움을 보여주는
# 실내복 그리는 법

집에서 편하게 쉬고 있으므로 외출할 때와 달리 느슨해 보이는 모습을 표현합니다. 거기에 귀여움을 추가하는 것이 포인트입니다.

정면

뒷모습

꾸미지 않은 모습에 노출이 많은 것이

느슨함과 귀여움을 동시에 표현하는 포인트!

핵심POINT: **실내복**

1 후드 집업+캐미솔로 느슨한 모습을 표현한다.

2 쇼트 팬츠로 노출도를 높여 섹시함과 귀여움을 보여준다.

3 후드 집업은 선을 가늘게 사용해 두툼한 느낌을 낸다.

4 소매는 손등을 덮도록 조금 길게 해서 귀여움을 강조한다.

## 후드 집업 그리는 법

**1** 후드 집업의 대략적인 형태를 잡는다. 몸보다 조금 크게 그리는 것이 요령이다.

**2** 윤곽선을 완성한다. 가는 선으로 그려 옷의 두툼한 느낌을 살리자. 끈이나 무늬, 주머니 등 세세한 부분도 스케치한다.

**3** 세세한 부분의 선을 완성한다. 소매는 조금 길게 그려서 늘어지게 한다. 소매 끝의 라인도 그리면 사실성이 살아난다.

**뒷모습**

소매를 손가락의 두 번째 마디 근처까지 내려오게 하면 손바닥을 거의 다 가려 귀여움이 강조된다. 원단이 조금 늘어진 듯 그리는 것도 느슨한 분위기를 자아낸다.

## 쇼트 팬츠 그리는 법

**1** 쇼트 팬츠의 대략적인 형태를 잡는다. 엉덩이 크기와 허벅지 두께와의 밸런스를 생각하자.

**2** 윤곽선을 완성한다. 가랑이보다 약간 긴 길이로 그려서 노출을 늘리는 것이 포인트다.

# 실내복 베리에이션

스웨터

딸기 무늬 파자마

약간 긴 듯한 스웨터를 허벅지 중간보다 조금 위에 오는
길이로 그리면 섹시함이 강조된다.

딸기 무늬가 있는 귀여운 파자마 실내복.

원피스

노출이 많은 옷이나 움직
이기 쉬운 옷, 꾸미지 않은
모습을 그리는 것이 요령
입니다.

여자아이다운 원피스. 프
릴과 가슴 부분의 리본이
포인트다.

# 묘하게 관능적이고 매력적인 보디라인

여자아이다운 몸은 가슴과 엉덩이가 포인트입니다. 이 부분을 볼륨 있게 그리기만 해도 매력적인 체형이 됩니다.

가슴과 엉덩이의 적절한 밸런스가 중요

볼륨 있는 체형의 여자아이를 그리려면

핵심
POINT
**보디라인**

**1 풍만함**
전체적으로 풍만하게 그리기만 해도 여자아이다움이 UP.

**2 가슴**
밑 가슴은 둥그스름하게 그린다.

**3 엉덩이**
곡선을 이용해 잘록한 허리에서부터 아래로 이어지는 형태를 표현한다.

# 보디라인을 그릴 때의 포인트

## ① 볼륨감을 표현하는 라인

겨드랑이부터 가슴, 잘록한 허리, 엉덩이에서 허벅지에 걸친 라인을 둥그스름함과 곡선을 이용해 굴곡을 주어 그리면 볼륨감 있는 여자아이가 된다. 가슴과 엉덩이를 강조하려면 허리라인을 살짝 과하게 조이듯 그리는 것이 포인트다.

## ② 가슴

옆에서 본 가슴의 모습. 빗장뼈 아래부터 가슴 윗부분까지를 부풀리듯이 그리고 가슴 윗부분부터 아래까지를 조금 완만한 곡선으로 그리면 볼륨 있는 가슴이 된다.

## ③ 엉덩이

뒤에서 본 엉덩이. 조금 큰 커브를 이용한 윤곽선으로 볼륨감과 둥그스름함을 표현하고 윤곽선에 맞춰 갈라지는 라인을 그린다. 가랑이와 엉덩이의 연결 부위에 주름을 넣으면 엉덩이의 모양이 돋보인다.

가슴의 곡선

허리의 굴곡

엉덩이부터 허벅지까지의 곡선

잘록한 발목

## LESSON 2 - 11

# 편안함이 넘치는 표정을 그리는 요령

복장뿐만 아니라 표정 또한 부드럽게 그리면 편안하게 쉬는 느낌을 낼 수 있습니다. 포인트는 '눈'입니다.

편안함이 넘치는 부드러운 표정의 비결은 자연스러운 메이크업을 한 처진 눈

( 핵심 POINT: **표정** )

**①** 눈
처진 눈을 그림으로써 편안히 쉬고 있는 느낌을 준다.

**②** 자연스러운 메이크업
속눈썹을 그리지 않고 자연스러운 느낌의 눈을 만든다.

**③** 분위기
선의 강약이나 곡선으로 부드러움을 표현한다.

## 처진 눈 그리는 법

**1**

눈꼬리는 눈의 중심선보다 아래

눈의 대략적인 형태를 잡는다. 처진 눈이므로 눈꼬리는 눈의 중심선보다 아래로 가게 하고 세로 폭은 살짝 좁게 그린다.

**2**

속눈썹은 그리지 않는다

아이라인은 약간 연하게 그린다. 자연스러운 느낌을 내고자 속눈썹은 그리지 않는다.

**3**

눈동자의 검은자를 칠하고 하이라이트를 넣는다.

옆

처진 느낌을 낸다

눈에 힘을 빼고 있는 모습이어야 하므로 곡선을 이용해 아이라인을 그려서 처진 느낌을 낸다.

## 부드러운 표정 연출하는 법

릴랙스

외출

집에서 편하게 쉬고 있는 표정과 외출할 때의 표정 비교. 처진 눈과 웃는 모습을 그리면 얼굴 전체의 분위기가 부드러워진다.

# 메이드복 입은 여자아이 캐릭터 그리기

'귀여움＋섹시함＋발랄함'을 가득 담은,
사쿠라 히요리식 여자아이 그리는 법을 소개합니다.

핵심
POINT
헤어스타일

핵심
POINT
눈

핵심
POINT
표정

핵심
POINT
메이드복 디자인

핵심
POINT
다리

귀여움 한가득인 메이드복과

발랄하고 섹시한 인물 사이의 갭이 포인트

## 핵심 POINT: 메이드복 디자인

허리를 조이고 나풀나풀한 프릴이 달린 여자아이다운 디자인. 귀여움을 강조한다.

→ p102 '깜찍함이 돋보이는 메이드복 디자인' 으로

## 핵심 POINT: 다리

통통한 허벅지의 부드러운 느낌을 연출한다. 니하이삭스를 그린다면 경계 부위에 조금 살이 튀어나온 느낌을 표현해도 효과적이다.

## 핵심 POINT: 헤어스타일

귀여움과 건강함을 잘 보여주는 양 갈래 묶기를 선택한다. 머리카락 끝은 말아도 OK. 얼굴을 따라 앞머리 양옆을 내리면 아이돌 느낌이 난다(더듬이 머리).

## 핵심 POINT: 눈

메이크업을 한 느낌을 내기 위해 아이라인과 속눈썹을 또렷하게 그린다. 눈동자 안은 빛이 비쳐서 반짝이는 모습을 표현한다.

## 핵심 POINT: 표정

밝게 웃는 얼굴을 그려 귀여움을 연출한다. 동시에 즐거운 듯한 분위기도 표현한다. 아주 살짝 날카로운 느낌(눈을 치켜뜨는 등)도 메이드복과 잘 어울린다.

# Lesson

## 2 - 12

# 깜찍함이 돋보이는 메이드복 디자인

메이드복은 나풀거리는 듯 보이지만 조이는 부분은 조이는 굴곡 있는 라인으로
그리는 것이 중요합니다.

정면

뒷모습

귀여움이 가득한 메이드복은

프릴 디자인과 윤곽선이 포인트

# 핵심 POINT : 메이드복 디자인

① 나풀거리는 느낌을 생각하며 프릴을 그린다.

② 허리는 조이고 다른 부분은 나풀거리는 듯한 디자인.

프릴이나 리본을 집어 넣으면 더 좋아요!

③ 에이프런이나 소매에 주름이 잡히는 것을 생각해 볼륨을 준다.

# 메이드복을 그릴 때의 포인트

## 1 프릴을 그린다

작은 프릴은 가늘고 불규칙한 지그재그 같은 선을 겹쳐서 그린다. 선을 또렷하게 넣으면 깔끔한 분위기가 된다.

큰 프릴은 크고 불규칙한 지그재그 같은 선으로 낙낙하게 그린다. 하나하나가 크기 때문에 좋은 강조 포인트가 된다.

## 2 메이드복의 윤곽선

가슴을 강조할 것인지는 캐릭터에 따라 다르지만, 허리는 조이고 스커트는 부풀리는 큰 곡선으로 윤곽선을 만든다. 치마는 어깨 폭보다 넓고 풍성하게 그려도 귀엽다.

## 3 주름을 그려 넣어 볼륨을 표현한다

옷의 주름으로 볼륨감을 표현한다. 소매의 소맷부리 부분은 오므리듯이 주름을 그려서 부풀리고 앞치마에는 큰 주름을 그려 넣는다.

# 메이드복 베리에이션

롱스커트 타입

어깨를 내놓은 타입

귀족 저택의 메이드 느낌. 롱스커트와 긴 앞치마가 단아
한 인상을 준다.

어깨를 내놓은 드레스 같은
타입. 목 부분에 칼라와 리본
을 붙이는 것이 포인트다.

## 프로 작가·사쿠라 히요리의 추천 구도 & 귀여운 포즈

프로 작가 사쿠라 히요리가 하이 앵글이나 로 앵글 등의 추천 구도와 무조건 귀여운 포즈의 비법을 알려줍니다.

**1** 은 조르는 구도. 시선은 약간 아래에서 올려다보듯이, 고개는 기울이는 것이 포인트. 양손을 가슴 근처에서 잡고 있는 것도 귀엽다.

**2** 는 머리카락을 귀에 거는 구도이다. 눈을 약간 가늘게 뜨고 무언가에 집중하고 있는 진지한 모습을 표현했다.

**3** 은 귀여운 척하는 구도. 양손을 가볍게 쥐고 입가에 가져와 한쪽 눈을 윙크하듯이 감고 무언가 조르는 느낌을 표현했다.

**장난꾸러기 같은 포즈**

**흥미진진해하는 포즈**

'후암~'이라고 하품하는 포즈

'냥냥♪' 포즈

**"안녕"이라고 인사하는 포즈**

**점프!**

도넛을 먹으며
편안히 쉬는 시간♪

메이드의 정석
하트 포즈

자기가 좋아하는
구도 & 포즈를 발
견해봅시다.

# LESSON 3

## TwinBox의
### 여자아이 캐릭터 데생 공식

# 수영복 입은 여자아이 캐릭터 그리기

얼굴은 미소녀이지만 몸은 풍만한 갭을 살려 매력적인, TwinBox식 여자아이 그리는 법을 소개합니다.

핵심 POINT 눈

핵심 POINT 가슴

핵심 POINT 얼굴 라인

핵심 POINT 매력적인 보디라인

핵심 POINT 수영복

핵심 POINT 손가락

풍만한 몸과 아름다운 보디라인을 미소녀다운 얼굴과 잘 매치시키는 것이 프로의 기술

## ( 핵심 POINT : 얼굴 라인 )

보는 사람이 두근거리는 얼굴 각도와 거기에 맞춘 시선 (눈동자)이 포인트. 아래턱을 약간 뾰족하게 그리면 얼굴 라인이 아름다워진다.

→ p114 '마음을 사로잡는 얼굴 라인 그리는 법'으로

## ( 핵심 POINT : 눈 )

인상에 잘 남는 눈을 그리려면 눈동자나 시선 외에 눈썹이나 속눈썹 등 눈 주변을 포함한 전체가 중요하다.

→ p120 '자꾸 시선이 가는 눈 그리는 법'으로

## ( 핵심 POINT : 가슴 )

가슴의 볼륨과 무게 표현, 형태도 중요하지만, 손이나 팔과의 밸런스도 잘 맞춰야 한다.

→ p124 '풍만한 가슴 그리는 법'으로

## ( 핵심 POINT : 손가락 )

나긋나긋한 손가락을 표현하려면 굵기나 길이에 주의한다. 만지고 싶은 손톱을 그리는 것도 포인트.

→ p128 '나긋나긋하고 아름다운 손가락 그리는 법'으로

## ( 핵심 POINT : 매력적인 보디라인 )

허벅지나 엉덩이 등의 부드러움을 살리고 골반이나 무릎 등의 뼈 부분을 잘 드러내면 매력적인 보디라인을 강조할 수 있다.

→ p130 '매혹적인 보디라인 그리는 법'으로

## ( 핵심 POINT : 수영복 )

수영복은 디자인, 스타일, 사이즈가 중요하다. 장식이나 액세서리를 넣으면 귀엽고, 시각적인 포인트가 된다.

→ p134 '한눈에 반하는 수영복 그리는 법'으로

# LESSON 3 - 1

# 마음을 사로잡는 얼굴 라인 그리는 법

얼굴은 각도에 따라 보이는 방식이 달라집니다. 눈이나 입의 배치, 시선도 얼굴 각도에 따라 변한다는 것을 잊지 마세요.

아름다운 얼굴 라인을 그리려면 각도와 아래턱이 포인트

**1 각도**
목을 조금 기울인다. 턱을 조금 당기는 것만으로도 귀여움이 훨씬 강조된다.

**2 얼굴과 머리카락의 밸런스**
얼굴형과 크기, 머리카락 볼륨 간의 밸런스가 중요하다.

**3 아래턱**
턱끝을 조금 뾰족하게 그리면 더 좋다.

( 핵심 POINT : 얼굴 라인 )

## 얼굴 그리는 법

### 1

기준이
되는
십자선

얼굴 윤곽의 대략적인 형태를 잡는다. 앵글도 정해둔
다. 십자선을 그리면 알기 쉽다.

### 2

가르마

앞머리가
시작되는
부분

머리카락의 대략적인 형태를 잡는다. 가르마와 앞머
리가 시작되는 부분을 정해두자.

### 3

머리 모양과 머리카락의 길이, 눈·코·입 등의 형태를
잡는다. 과정 ❶ 의 십자선을 기준으로 하면 그리기 쉽
다.

### 4

세세한 부분을 완성한다. 십자선을 기준으로 좌우 밸
런스나 앵글의 오류 등을 확인하자.

## 아래턱의 라인

정면

대각선

뺨은 둥그스름하게, 턱끝은 살짝 뾰족한 선으로 그리면
얼굴은 둥글지만 턱으로 갈수록 날렵해져 한층 더 미소
녀다운 느낌이 난다.

## 얼굴 각도 베리에이션

싫증

있잖아

얼굴을 살짝 왼쪽으로 기울여 턱을 조금 당기고, 시선을
약간 아래로 향하게 하면 싫증 난 느낌을 낼 수 있다.

얼굴을 살짝 오른쪽으로 기울이고 시선을 약간 위로 향하면
"있잖아" 하고 말을 거는 느낌이 난다.

키 차이

말 걸기

여자아이보다 조금 높은 시선에서 보는 앵글.
키 차이 등을 표현할 수 있다.

얼굴을 살짝 왼쪽으로 기울이고
이쪽에 말을 걸고 있는 모습. 표정에 따라 귀여움이나 활발함,
장난기를 표현할 수 있다.

## 얼굴과 머리카락의 밸런스

정면

옆모습

앞머리와 정수리 쪽에 볼륨을 준다

옆 부분은 차분 하게 그린다

움직임을 준다

얼굴 윤곽에 맞춰 머리카락의 볼륨을 조절한다. 앞머리와 정수리에 볼륨을 살짝 많이 주고 옆 부분은 볼륨을 조금 적게 주거나 머리카락에 움직임을 주면 미소녀다운 느낌이 더 살아난다.

## 앞머리 볼륨

앞머리 숱을 적게(가늘게) 하면 부드럽 고 가느다란 모질을 표현할 수 있다.

앞머리 숱을 적당히 설정하고 좌우로 움 직임을 주면 전형적이고 귀여운 외형이 된다.

앞머리 숱을 많게(두껍게) 하면 검은 머 리가 잘 어울리는 미소녀가 된다. 일자 앞머리로 그려서 공주풍으로 표현해도 좋다.

# 헤어스타일 베리에이션

롱 스트레이트

머리카락에 움직임을 주지 않고 아래로 흘러내리게 한다.

땋은 머리 응용
(리본 사용)

좌우로 땋은 머리를 넣으면 더 귀여워지고,
시각적인 포인트가 된다.

반묶음

옆 머리카락을 모아 뒤통수 쪽에서 묶어 머리카락이
당겨진 느낌을 표현한다. 가느다란 리본을 활용해도 좋다.

포니테일

앞머리의 양과 움직임도 포인트다.
리본으로 묶으면 미소녀다운 매력이 증가한다.

## 양 갈래 묶기

옆으로 묶어 길게 늘어뜨린 머리는
볼륨을 적게 그려야 밸런스가 좋다. 가늘고 긴 리본으로 묶으면
매력적인 느낌이 강조된다.

## 꽃 모양 액세서리

꽃 모양 액세서리를 착용하는 것만으로도 귀여움을 표현할 수 있다.
시각적인 포인트도 된다.

## 밀짚모자

밀짚모자와 머리카락의 밸런스에 주의한다.
좌우 어느 쪽으로든 기울여서 가볍게 쓰면
우아한 인상을 줄 수 있다.

## 머리띠

꽃이나 리본이 붙어 있는 머리띠를 그리든가 리본을
머리띠 대신 그리면 캐릭터의 개성을 보여줄 수 있다.

# 자꾸 시선이 가는 눈 그리는 법

눈동자나 눈썹, 속눈썹을 확실하게 그리는 것이 중요합니다.
시선은 얼굴의 각도나 감정에 따라 결정됩니다.

구성 요소를 확실하게 그리는 것과

시선의 적절한 사용이 매력적인 눈의 비결

**1 눈동자의 구성**

검은자와 흰자의 밸런스,
눈동자의 모양, 하이라이
트를 잘 표현한다.

**3 시선**

얼굴의 각도나 표정에 따
라 결정한다.

**2 눈썹의 변화**

감정에 따라 눈썹 모양이
나 각도를 바꾼다.

**4 속눈썹**

속눈썹은 아이라인의 정
중앙보다 살짝 눈꼬리 쪽
으로 치우친 위치에 한
가닥, 눈꼬리에 한 가닥
그린다.

( 핵심 POINT : 눈 )

## 눈 그리는 법

**1**

쌍꺼풀

아이라인

눈동자

아이라인, 눈동자 등 눈의 윤곽을 그린다. 눈동자는 위쪽이 둥글고 아래쪽이 살짝 가늘어지는 변형된 타원으로 그린다.

**2**

윤곽은 진하고 확실하게, 가운데 선은 드문드문 그린다

아이라인의 폭을 정했으면 윤곽을 살짝 진하게 그리고, 가운데는 가로선을 메인으로 검게 칠한다.

**3**

속눈썹

눈동자에 검은색으로 칠할 부분의 형태를 잡는다. 속눈썹은 아이라인의 한가운데보다 살짝 눈꼬리 쪽으로 치우치게 한 가닥. 눈꼬리에 한 가닥 그린다.

**4**

눈동자의 검은 부분

③의 형태를 기준으로 눈동자에 검은색을 칠한다.

**5**

하이라이트 넣을 위치를 결정한다. 빛의 방향을 정하고 어떻게 들어오는지를 고려한다.

**6**

하이라이트

하이라이트 넣을 위치를 정했으면 하얗게 지운다.

## 옆에서 본 눈 그리는 법

눈동자

눈동자는 아래쪽으로 갈수록 가늘어지는 변형된 타원 모양이므로 이를 의식하며 그린다. 쌍꺼풀 라인이나 아이라인, 속눈썹, 눈썹도 확실하게 그려 넣자.

1

눈의 윤곽선을 그린다. 눈동자는 아래쪽이 좁은 변형된 타원 모양이다. 눈썹, 아이라인, 쌍꺼풀 라인도 그려 넣는다.

2

아이라인의 폭을 결정했다면 윤곽을 살짝 진하게 그리고 그 안은 주로 가로선으로 채운다.

3

눈동자에 검은색을 넣을 부분의 형태를 잡고 칠한다. 옆에서 눈을 볼 경우, 흰색 부분이 약간 많다.

4

빛이 반사되는 부분(하이라이트)은 흰색으로 남겨서 반짝반짝한 느낌으로 표현하고 그 외 부분은 검게 칠한다.

## 상하좌우 여덟 방향의 '눈'

한가운데의 정면 얼굴을 중심으로 상하좌우 여덟 방향의 눈동자 움직임을 살펴보자. 얼굴의 각도에 따라 시선의 방향이 결정된다.

| 오른쪽 위 | 위 | 왼쪽 위 |
| --- | --- | --- |
| 오른쪽 | 정면 | 왼쪽 |
| 오른쪽 아래 | 아래 | 왼쪽 아래 |

# 풍만한 가슴 그리는 법

가슴은 무조건 크다고 좋은 것이 아니라, 매력적인 느낌이 전해지도록 볼륨과 무게, 밸런스를 고려하여 모양과 크기를 잡아야 합니다.

( 핵심 POINT : **가슴** )

**1**
볼륨과 무게
볼륨과 봉긋함을 의식하며 그린다.

**2**
손과 가슴의 밸런스
가슴 크기는 특히 손, 팔과의 균형이 중요하다.

**3**
가슴 모양
빗장뼈 아래부터 가슴 윗부분까지의 매끄러운 라인, 밑 가슴의 둥그스름한 볼륨의 균형이 포인트다.

예뻐 보이는 가슴의 비결은 알맞은 밸런스가 주는 매력적인 느낌

## 위와 아래에서 본 가슴

아래 위

밑 가슴의
둥그스름함

매끄러운
라인

가슴을 아래에서 올려다보면 밑 가슴부터 유두까지의 둥그스름함과 볼륨이 강조된다.
반대로 위에서 내려다보면 빗장뼈 아래부터 유두까지의 매끄러운 라인과 가슴골이 강조된다.

## 가슴 그리는 법

1

2

포물선 모양으로
솟아올라 있다

대각선

가슴의 대략적인 형태를 잡는다. 유두는
일러스트의 형태선을 기준으로 정중선의
빗장뼈 근처를 꼭지점으로 하는 삼각형을
잣대 삼아 위치를 정한다.

형태선을 완성한다. 가슴은 밥그릇을 연상
하며 그리고, 유두는 작은 콩 모양의 돌기
를 떠올린다.

옆에서 보면, 빗장뼈 아래부터 유두
까지의 라인이 살짝 솟아오른 것. 밑
가슴 라인은 밥공기 모양으로 올라간
것이 포인트. 밑 가슴의 봉긋한 느낌
을 살리자.

겨드랑이
높이

가슴의
봉긋함

## 가슴의 볼륨과 무게

손, 팔과의 밸런스를 살펴보면서 좌우 가슴의 둥그스름한 라인이 팔에 걸리도록 한다. 가슴 라인은 겨드랑이 부근부터 봉긋하게 그린다. 윤곽선에 강약을 넣어 부드러움을 표현한다.

## 가슴 모양과 크기

작은 가슴

예쁜 가슴

큰 가슴

작은 가슴은 산 모양으로 약간 뾰족한 느낌, 가운데 여자아이 같은 예쁜 가슴은 밥공기 모양으로 봉긋한 느낌으로 그리며,
큰 가슴은 중력에 의해 약간 처지도록 서양배 같은 느낌으로 그린다.

## 가슴을 강조한 포즈

양팔로 가슴을 모은다

몸을 앞으로 숙인다

가슴의 부드러움과 가슴골을 강조한다.

모양이 살짝 아래로 처지고 유두의 돌기가 강조된다.

옆으로 눕는다

중력의 영향을 받기 때문에 모양이 달라진다. 봉긋함은 그대로 유지하면서 부드럽게 모양을 변화시킨다.

# LESSON 3-4

# 나긋나긋하고 아름다운 손가락 그리는 법

여자아이다운 나긋나긋하고 아름다운 손가락의 비법은
굵기와 길이를 잘 조절하고 손톱을 그려 넣는 것입니다.

나긋나긋하고 아름다운 손가락의 비결은

굵기와 길이 조절 손톱 그려 넣기

**① 굵기와 길이**
울퉁불퉁하지 않게 매끄
러운 선으로, 끝이 약간
가늘어지게 그린다.

**② 손톱**
가로 폭은 좁게, 세로 길이
는 길게 하고, 손톱 끝을 약
간 뾰족하게 그린다.

( 핵심 POINT : **손가락** )

## 손 그리는 법

**1**

손의 대략적인 형태를 잡는다. 손가락과 손등의 비율은 1:1로 한다.

**2**

형태를 기준으로 손가락 길이, 굵기를 정한다. 손가락은 가로 폭이 좁게, 손톱 끝은 약간 세로로 길게 그린다.

**3**

손톱은 손가락보다 살짝 길게

형태선을 완성한다. 손가락 관절이나 주름을 살짝 그려 넣으면 사실성이 강조된다. 손톱은 손가락보다 살짝 길게 그린다.

**4**

손등의 울퉁불퉁한 부분은 그리지 말고 손가락, 손바닥 연결 부위의 뼈를 그리면 여자아이다운 아름다운 손이 된다.

가볍게 손가락을 구부린 손

# 매혹적인 보디라인 그리는 법

여자아이다운 부드러움과 볼륨감 표현이 포인트입니다.
특히 볼륨감을 잘 표현하면 매력적인 여자아이가 됩니다.

수영복 정면

수영복 뒷모습

몸의 부드러움과 풍만함을 표현하는 요령은

몸의 요소와 골격 그려 넣기

탈의한 상태 정면

탈의한 상태 뒷모습

**①**

### 부드러운 부분

허벅지나 엉덩이, 잘록한 허리 등 둥그스름한 부분에 주목한다. 윤곽선의 강약과 둥근 선으로 몸의 부드러움을 표현한다. 가슴에서 잘록한 허리와 엉덩이, 허리에서 허벅지와 종아리 및 발목으로 이어지는 라인의 오목함과 부풀어 오른 곡선 표현이 포인트다.

**②**

### 옷과 피부의 경계

옷이나 수영복, 속옷의 사이즈를 몸보다 약간 작게 설정해 살이 파고들거나 튀어나오는 모습을 그리면 여자아이다운 부드럽고 풍만한 몸을 표현할 수 있다.

**③**

### 뼈의 표현

골반이나 무릎, 정강이 등 뼈를 확실하게 그려 넣으면 라인에 굴곡이 생겨 풍만함이 더 잘 전달된다.

## 보디라인 표현

무릎으로 서기

허리를 틀어 뒤를 돌아본다

무릎으로 서서 왼쪽 어깨를 약간 앞으로 내밀고
오른쪽 어깨를 조금 뒤로 당긴 뒤 허리를 살짝 비튼다.

허리를 비틀어 뒤를 돌아보는 포즈.
가슴과 엉덩이를 살짝 강조한다.

옆으로 눕는다

한쪽 팔을 베고 옆으로 누워서 허리의 굴곡을 강조하는 포즈.

# 한눈에 반하는 수영복 그리는 법

비키니, 원피스, 학교 수영복 등 다양한 디자인이 있지만,
여기서는 비키니를 그리는 요령을 소개합니다.

정면

뒷모습

수영복 디자인과 스타일을 살리는
액세서리 착용이 귀여움의 포인트

**❶ 수영복의 사이즈**

가슴과 엉덩이의 크기보다 수영복 사이즈가 작은 듯한 느낌이
포인트.

> 수영복과 캐릭터의 색을 맞추는 것도 포인트입니다!

**❷ 소품이나 액세서리**

꽃이나 리본이 달린 헤어 액세서리, 손목에 팔찌, 발목에 발찌
등을 착용하면 화사함이 UP!

**1**

비키니 상의의 대략적인 형태를 잡는다. 비키니를 가슴보다 조금 작게 그리는 것이 요령이다.

**2**

줄무늬의 형태를 잡는다. 줄무늬의 폭이 깔끔하고 가지런하도록 주의하자.

**3**

윤곽선을 약간 진하게 그려서 완성한다. 살짝 주름을 그려 넣으면 사실성이 증가한다.

뒷모습

가느다란 끈을 그린다. 매듭 부분의 리본 고리를 조금 크게 만드는 것이 귀여워 보이는 요령이다. 겨드랑이 아래쪽 끈은 살짝 살을 파고든다.

뒷모습

**1**

**2**

비키니 하의의 대략적인 형태를 잡는다. 비키니는 작게 그리고, 비키니 옆쪽의 가느다란 끈은 리본으로 표현하면 귀엽다.

윤곽선을 살짝 진하게 그려 완성한다. 비키니 하의의 정면은 주름을 적게 하고 팽팽한 느낌을 내는 것이 포인트다.

하의의 면적을 작게 그려 엉덩이의 3분의 1 정도가 보이도록 하면 섹시함과 매력이 올라간다. 엉덩이 골을 중심으로 주름을 그려 넣자.

## 수영복 디자인 베리에이션

프릴 달린 비키니

학교 수영복

원피스

수영복에 프릴을 달아 귀여움을 UP.

몸에 딱 달라붙는 형태의 수영복.

주름이나 선의 강약으로 부드러운 천의 느낌을 표현한다.

<br>

# PROLOGUE
## ─────
### 2

# 교복 입은 여자아이 캐릭터 그리기

독창적인 디자인의 교복을 입은 여자아이를 그립니다. 가슴의 크기, 모양과 디자인, 사이즈의 느낌이 포인트인 TwinBox식 교복 입은 여자아이입니다.

( 핵심 POINT 헤어스타일 )

( 핵심 POINT 얼굴 )

( 핵심 POINT 가슴 )

( 핵심 POINT 교복 )

( 핵심 POINT 무릎 )

교복을 입은 귀여운 여자아이를 그리는 비결은

가슴과 교복에 있다

## ( 핵심 POINT : **얼굴** )

교복 입은 여자아이다운 활발하고 건강한 표정을 그린다. 포인트는 입과 눈썹.

→ **p140 '넋을 잃고 보게 되는 표정과 얼굴 그리는 법'으로**

## ( 핵심 POINT : **헤어스타일** )

캐릭터의 얼굴에 어울리는 헤어스타일은 가마의 위치와 앞머리가 포인트. 귀여운 액세서리를 달면 귀여움이 업그레이드!

→ **p142 '캐릭터의 매력을 몇 단계 올려주는 헤어스타일 그리는 법'으로**

## ( 핵심 POINT : **가슴** )

교복을 입어도 돋보이는 큰 가슴은 캐릭터의 매력을 높여주는 것은 물론이고 강한 인상을 줄 수 있다. 상체는 가슴이 포인트다.

→ **p144 '섹시함을 더해 교복 입은 여자아이의 가슴 그리는 법'으로**

## ( 핵심 POINT : **무릎** )

하체는 무릎이 포인트다. 무릎의 위치나 각도로 스커트의 길이나 허벅지의 길이가 결정된다.

→ **p146 '무릎과 허벅지 · 스커트 길이의 관계'로**

## ( 핵심 POINT : **교복** )

프릴이나 얇은 리본, 얇은 라인 등으로 독창성이 넘치는 교복을 그린다. 디자인과 함께 교복 사이즈도 포인트다. 신발의 모양이나 질감에도 신경 쓴다.

→ **p148 '독창성 넘치는 교복 그리는 법'으로**

# L ESSON 3 - 7

## 넋을 잃고 보게 되는 표정과 얼굴 그리는 법

캐릭터를 볼 때 먼저 눈이 가는 곳은 얼굴입니다. 매력적인 표정에는 무심코 시선이 갑니다. 여기서는 그런 매력적인 표정을 그리는 요령을 소개합니다.

매력적이고 매혹적인 표정은
입과 눈썹에서 나온다

**1 표정**
감정을 잘 표현하면 캐릭터에 생명이 깃든다.

**3 눈썹**
눈썹의 위치, 각도, 선의 강약으로 다양한 감정 표현을 할 수 있다.

**2 입**
입안을 그리는 것. 선에 강약을 주는 것이 요령.

( 핵심 POINT : 얼굴 )

표정 있음 / 표정 없음

## 표정의 효과

표정이 있고 없고를 비교하면 캐릭터의 매력 차이를 알 수 있다. 표정을 추가하기만 해도 캐릭터에 생기가 넘친다. 장면이나 성격에 맞게 얼굴 부분의 위치나 각도, 그려 넣은 상태를 바꾼다.

정면 / 옆

## 입을 그리는 요령

입을 선으로만 그릴 때는 선에 강약이나 농담을 주면 감정이 더 잘 표현되어 매력이 올라간다.

## 눈썹을 그리는 요령

눈썹의 각도로 감정을 표현할 수 있다. 눈썹의 커브를 살짝 위를 향하게 하면 웃는 얼굴이 되고, 아래를 향하게 하면 곤란한 느낌이나 슬픈 느낌이 든다. 선의 강약으로 완급을 줌으로써 인상을 강하게 만들고, 눈의 폭보다 눈썹을 길게 그린다.

# 캐릭터의 매력을 몇 단계 올려주는 헤어스타일 그리는 법

반묶음이나 양 갈래 묶기 등 캐릭터의 얼굴을 더욱 돋보이게 하는 헤어스타일 그리는 법을 소개합니다.

가마의 위치와 앞머리가 중요!

귀여움을 UP시키거나 포인트가 되는 헤어 액세서리도 OK

**1 가마의 위치**
가마는 정수리보다 약간 얼굴 쪽에 위치한다.

**2 앞머리**
머리카락 다발의 굵기를 잘 표현하고, 움직임을 넣어주는 것이 요령.

**3 귀여운 헤어 액세서리**
앞머리나 옆머리 앞쪽에 리본 혹은 머리핀을 착용한다.

( 핵심 POINT : 헤어스타일 )

## 매력적인 헤어스타일 그리는 법

가마

가마의 위치는 정수리보다 약간 얼굴 쪽에 두어야 머리카락에 입체감이 생긴다. 헤어스타일의 형태를 잡을 때 가마의 위치도 정해두자. 앞머리는 헤어스타일이나 캐릭터의 성격에 맞춰 띠 모양의 다발을 굵게 혹은 가늘게 그리거나 여러 개의 선을 많이 그린다. 띠 모양의 머리카락 다발 위에 움직임이 있는 가느다란 다발을 겹치면 변화와 입체감을 줘서 생동감이 생긴다.

## 귀여운 헤어 액세서리

**머리핀 교차**

가느다란 머리핀은 X 자로 교차시켜 꼽아도 좋다.

**끈 모양 리본**

가는 리본은 캐릭터의 개성을 살리면서 귀여움을 더한다.

**리본 모양 머리 장식**

뒤로 묶은 머리카락에 큰 리본 모양 머리 장식을 한다. 캐릭터의 개성이 강조되어 귀여움을 직접적으로 내세울 수 있다.

**꽃 모양 머리 장식**

땋아서 묶은 머리에 꽃 모양 머리 장식을 달면 화려한 인상을 준다. 전통 의상에도 잘 어울린다.

# 섹시함을 더해 교복 입은 여자아이의 가슴 그리는 법

교복을 입으면 가슴이 별로 눈에 띄지 않지만 크게 강조함으로써 어려 보이는 얼굴과의 갭이 귀여운 교복 입은 여자아이를 그릴 수 있습니다.

교복의 주름과 가슴의 모양으로 크기를 강조하고

어깨너비는 가슴의 크기에 따라 정한다

핵심 POINT : 가슴

**1 어깨너비**
어깨너비는 가슴 크기와의 밸런스를 보고 결정한다.

**2 옷의 주름**
겨드랑이, 가슴 주변, 팔, 옷자락 등의 주름으로 입체감과 사이즈감을 연출한다.

**3 가슴 모양**
밑 가슴의 봉긋한 곡선으로 가슴 크기를 표현한다.

## 교복 입은 여자아이의 가슴 그리는 요령

겨드랑이의 주름

가슴의 주름

밑 가슴의 주름

가슴은 크게, 교복 사이즈는 작게 한다. 겨드랑이나 가슴 주변, 팔, 옷자락 등의 주름으로 입체감을 표현하고 겨드랑이와 가슴골, 밑 가슴의 옷 주름으로 가슴의 크기를 연출한다. 또 겨드랑이와 가슴 주변의 옷감이 당겨져서 생기는 주름을 크게, 많이 그림으로써 가슴 크기를 더 강조할 수 있다. 교복 재킷도 가슴, 특히 밑 가슴을 따라 모양을 만들면 좋다.

## LESSON 3 - 10

# 무릎과 허벅지·스커트 길이의 관계

하체는 무릎의 위치가 중요합니다. 무릎의 위치에 따라 허벅지의 길이나 스커트
길이가 달라집니다. 스커트 길이는 짧게 그려 다리를 돋보이게 하면 좋습니다.

무릎의 위치나 각도에 따라서
허벅지의 길이와 스커트의 길이를 조절한다

**3 무릎의 위치**
무릎의 위치에 따라 허벅지의 길
이를 정하고 허벅지의 길이가 정
해지면 스커트의 길이도 정한다.

**2 각도**
무릎을 얼마나 구부렸는지에 따
라 다리의 통통한 정도를 표현
한다.

**1 스커트 길이**
아주 짧게 해서 다리의 노출을
늘린다.

( 핵심 POINT : **무릎** )

## 교복 입은 여자아이의 하체 그리는 요령

허벅지와 스커트의 길이는 무릎의 위치에 따라 결정된다. 다리가 긴 여자아이가 더 귀여우므로 상체와의 밸런스를 보면서 무릎의 위치를 결정한다. 허벅지는 약간 길게 하고 스커트 길이를 짧게 하면 섹시함이 증가한다. 또 무릎을 구부리면 종아리의 오목한 부분이나 허벅지가 겹치는 상태를 표현할 수 있어서 다리에 매력적인 느낌을 더할 수 있다.

엉덩이를 내밀고 앉는다

엉덩이를 뒤로 내밀고 앉은 포즈. 스커트 길이가 짧아서 속옷이 보인다. 허벅지가 드러나 그 길이를 알 수 있으므로 상체와 허벅지 길이의 균형이 중요하다. 구부린 무릎을 쭉 폈을 때를 생각해서 허벅지와 무릎 아래 다리 길이를 결정한다.

# 독창성 넘치는 교복 그리는 법

**LESSON 3 - 11**

TwinBox식 독창적인 디자인의 교복입니다. 프릴과 리본, 굵기가 다른 선을 많이 그려서 여성스러움을 강조합니다.

정면

뒷모습

독창성이 넘치는 교복은 프릴, 리본, 라인으로 승부

150

( 핵심 POINT : **교복** )

**1**

### 상의

얇은 라인으로 가선을 두른 볼레로 타입의 오리지널 교복. 목 부분에 가느다란 끈 모양 리본을 두르고 셔츠 옷깃에도 라인을 넣어서 통일감을 줬다.

**2**

### 스커트

스커트 자락에 약간 자잘한 프릴을 넣어서 귀여움을 강조했다. 스커트 앞면 플리츠에 리본 장식을 달면 더 귀엽다.

**3**

### 신발

교복에 장식을 많이 했으므로 신발은 일부러 심플하고 정통적인 것으로 그렸다. 포즈에 따라 신발의 각도나 보이는 법을 조절한다.

전형적인 모양을 바탕으로 다양하게 응용해서 그려보자!

# 교복 베리에이션

하복

상의는 셔츠이므로 선의 강약으로 원단의 느낌을 표현한다. 속옷이 비치도록 그려도 좋다.

카디건＋스커트

딱 맞는 사이즈로 그리면 성실한 인상을 준다. 넉넉한 사이즈로 그려서 귀여움을 강조해도 OK.

체육복

사이즈를 약간 작게 해
서 가슴 크기를 강조한
다. 옷감이 당겨지며 생
기는 주름을 연출한다.

오리지널 교복 2

세일러복 타입의 오
리지널 교복. 얇은
라인의 가선이 산뜻
하다.

## 프로 작가·TwinBox의 추천 구도 & 귀여운 포즈

프로 작가 TwinBox가 하이 앵글이나 로 앵글 등의 추천 구도와 무조건 귀여운 포즈의 비법을 알려줍니다.

❶ 은 정면을 바라보는 상반신 구도. 얼굴을 아주 약간 오른쪽으로 기울이고 집게손가락을 세워서 얼굴 가까이에 가져옴으로써 "있잖아, 좋은 거 가르쳐줄게"라고 말하는 이미지로 그렸다.

❷ 는 서 있는 모습의 무릎 위 컷. 비키니 상의 끈을 입에 물고 두 손으로 머리카락을 묶고 있는 도발적인 포즈.

❸ 은 정면을 향해 서 있는 모습의 무릎 위 컷. 가슴 아래에서 팔짱을 껴서 가슴을 강조하는 동시에 얼굴은 살짝 오른쪽을 향하게 함으로써, 시선을 피해 부끄럽고 수줍어하는 분위기를 표현했다.

어떠신가요?

이 스커트, 귀엽지 않아?

빨리 가야 하는데

있잖아, 같이 돌아가자

새 교복 너무 좋아♪

이쪽으로 와

마음에 들어♪

여름의 미소녀 포즈

자기 취향의 구도 &
포즈를 발견합시다.

백합 포즈 ①

# 작가 소개

### 이치카와 하루　Lesson 1

라이트 노벨과 스마트폰 게임 등의 일러스트를 그리고 있다. 포근한 분위기와 안경 쓴 여자아이를 좋아한다. 만화 기법서에 일러스트를 그리는 것은 처음이라 솔직히 두근두근 떨리면서도 설렌다. 《너는 첫사랑의 딸》, 《100일 후에 죽는 악역 영애는 매일이 너무나 즐겁다》 등의 일러스트를 담당했다.

X(옛 트위터): @hiyori_kohal

### 사쿠라 히요리　Lesson 2

동호회 '히요코 사브레'에서 활동 중인 일러스트레이터. 귀여운 여자아이를 계속 추구하여 특히 여자아이의 몸짓이나 성격과 교복, 메이드복 등 의상과의 매칭에서 호평을 받았다. 스마트폰 게임이나 트레이딩 카드 게임, 버추얼 유튜버 캐릭터 디자인 등에서 활약 중이다.

X(옛 트위터): @hiyori_skr

### T w i n B o x　Lesson 3

대만 출신. 도쿄에 살고 있다. 언니인 하나하나마키와 여동생 소소만으로 이루어진 쌍둥이 화가다. 팀명 'TwinBox'로 활동 중이다. 언니인 하나하나마키는 주로 디자인과 선화를, 여동생인 소소만은 주로 채색과 배경을 담당하고 있다. 라이트 노벨의 일러스트와 스마트폰 게임의 캐릭터 디자인 등 폭넓은 분야에서 활약 중이다.

X(옛 트위터): @twinbox_tb

홈페이지: https://www.twinbox-tb.com

**Original edition creative staff**
**Art direction:** Hosoyamada Design Office(Mitsunobu Hosoyamada, Jun Murota)
**DTP:** Studio Dunk
**Proofreading:** Kaori Odajima
**Editing:** Ken Imai(Graphic-sha Publishing Co., Ltd.)

옮긴이 최서희
중앙대학교에서 일본어와 일본문학을 전공했다. 번역의 매력에 빠져 바른번역 글밥아카데미
일본어 출판번역 과정을 수료했고, 현재 바른번역 소속 전문 번역가이자 외서 기획자로 활동
중이다. 옮긴 책으로는 《다리 일자 벌리기》, 《혼자가 편한 당신에게》, 《살 빠지는 근육 트레이
닝 스쿼트》 등이 있다.

프로 작가 3명이 알려주는
# 여자아이 캐릭터 드로잉
스페셜리스트의 데생 공식

**초판 1쇄 발행** 2025년 6월 20일

**엮은이** 그래픽사
**그린이** 이치카와 하루 · 사쿠라 히요리 · TwinBox
**옮긴이** 최서희
**펴낸이** 명혜정
**펴낸곳** 이아소
**교 열** 김정우
**디자인** 황경성

**등록번호** 제311-2004-00014호
**등록일자** 2004년 4월 22일
**주소** 04002 서울시 마포구 월드컵북로5나길 18 1012호
**전화** (02)337-0446 **팩스** (02)337-0402

책값은 뒤표지에 있습니다.
**ISBN** 979-11-87113-74-4 13650

도서출판 이아소는 독자 여러분의 의견을 소중하게 생각합니다.
**E-mail** iasobook@gmail.com